Prólogo

El objetivo de este libro es inclinar la curiosidad al análisis de la Banda sonora en Cine y la Televisión. Los temas abordados en el transcurso de la lectura son trabajos que escribí hace unos años que he tratado de resumir para su mejor comprensión. No expongo palabras rebuscadas ni muy técnicas porque sé que hay personas que no tienen conocimientos profundos de música. La visión de una Banda Sonora, no estricta, pero si creativa, es un objetivo que se medite. Se aborda un poco de historia para hacer entender la importancia del sonido en el cine y como este llegó para quedarse a pesar de sus critica e inconvenientes.

El recorrido por las épocas de la historia de la música nos sitúa en el período que queremos el filme, y el estilo musical que estamos trabajando en la forma en que lo percibimos en relación con la escena. Esto funciona como el vestuario, el ambiente, los medios de transporte, etc. Invito a que usted sea creativo con diferentes análisis psicológicos sobre la creación musical, todos pueden, unos más rápidos y otros no, pero pueden.

Se explica la estructura de la Banda Sonora con pinceladas un poco profundas y abstractas, como es el caso del color que se percibe la música y su empaste con la escena. Investigué con muchas personas, no músicos para poder comentar sobre lo anterior escrito.

Al final quiero que disfrute la estructura de esa enorme maquinaria que es la Música en el Cine y la Televisión.

Digo así porque muchos se le viene el mundo encima a la hora de crear una Banda Sonora para algún proyecto y solo les digo que lo cojan con calma, paciencia y a trabajar.

Índice

- Apagando el silencio en la pantalla grande.
- Introducción del sonido en la cinta. Se abre una nueva puerta en el cine. Se fusiona el sonido y la escena despegando hacia una nueva era el cine sonoro.
- Los años 50s y las escenas musicalizadas, patrones fijos. 1960 y su paridad con el avance tecnológico.
- La música y su importancia en la musicalización en el cine de época. Ubique su propio film en una época adecuada, con ambientaciones y objetos adecuados para su mayor credibilidad.
- Largometrajes de eventos históricos y biográficos.
- Los instrumentos musicales fuera de época puede ser un anacronismo.
- La influencia en el espectador. Los patrones dentro de la música.
- Lo que expresa la música en la escena es importante.
- Lo abstracto en el alma de la música y su relación con la escena.
- Prioridad de una intención que ya conocemos y la utilización de la música para trasmitirla.

- Que caracteriza a las composiciones musicales.
- Descubriendo la sensibilidad de la música y la escena.
- La luz que no vemos en la escena.
- Herramientas en la música de cortina, efectos con la orquesta en vivo y recursos Electroacústicos.
- La función psicológica de la música en con la escena.
- Usted puede tener una personalidad creativa.
- No se angustie si no puede crear algo que se quiere.
- Encuentre ser creativo
- Mensajes en pocos minutos.
- Musicalizando segundos
- ¿Qué podemos pensar cuando se escucha la palabra Banda Sonora?
- Los matices de la música en el cine.
- El recurso del silencio como una herramienta en la escena.
- El cine y la música sugerente a representaciones
- Los sonidos nos deseados
- La importancia del ritmo en las artes visuales.
- La texturización del sonido en el Cine.

- El Impulso musical en las artes visuales.
- Materiales visuales musicales con fines documentales.
- La música en el cine como creadora de la unicidad de la obra.
- Lo contemporáneo y la musicalización dentro del cine.
- En el interior del sonido cinematográfico.
- Los que trabajan para la realización de una buena banda sonora en un filme.
- El arte del sonido dentro de la banda sonora.
- Efectos de sonidos que no podemos dejar en el tintero.
- Elementos de sonidos explosivos para los eventos catastróficos en el Cine.

Apagando el silencio en la pantalla grande.

Amigo lector no quiero empezar describiendo conceptos ni palabras rebuscadas, el objetivo es lograr que usted comprenda el maravilloso mundo de la banda sonora en el cine de una forma lógica, sencilla y práctica.

Comencemos describiendo el cine mudo que no posee sonido grabado ni sincronizado, referido especialmente a diálogo hablado, consistiendo únicamente en imágenes. ¿Cómo empezó todo? Un poco de historia nos vendría muy bien.

En los años 20, la mayoría de los filmes eran mudos. Este periodo anterior a la introducción del sonido se conoce como la era muda o el período silente, esto todo el mundo lo conoce. Después del estreno del filme El cantante de jazz, los filmes hablados fueron cada vez más tradicionales y diez años después, el cine mudo prácticamente había eclipsado. La era del cine mudo a menudo es referida como La Edad de la Pantalla de Plata. La primera filme muda de la cual tenemos noticia fue creada por Louis Le Prince en

1888. Era un filme de dos segundos que presentaba a dos personas caminando alrededor del jardín Roundhay Garden, se tituló La escena del jardín de Roundhay.

El arte de la cinematografía alcanzó su plena lucidez antes de la aparición de las filmes con sonido. Muchos expertos sostienen que la calidad artística del cine se redujo durante varios años hasta que directores, agentes y el personal de producción se adaptaron al nuevo cine sonoro. Muchas grabaciones existen hoy gracias a las copias de segunda o incluso tercera generación que se hicieron, debido a que el filme original estaba ya dañado y descuidado.

Las ciudades pequeñas tenían un piano para acompañar las proyecciones. Pero las grandes ciudades tenían su órgano, o incluso una orquesta completa, la cual podía ejecutar algunos efectos sonoros.

Las proyecciones de filmes mudos solían estar acompañadas por música en directo, habitualmente improvisada por un pianista u organista. Le recomiendo el filme Au revoir les enfants o como se conoce en España Adiós Muchachos de louis Malle, donde se ve claramente cuando los niños disfrutan un filme de Chaplin, se denota el trabajo de un

violinista y una pianista acompañando la trama.

Ya en los comienzos de la industria cinematográfica se reconocía a la música como parte esencial de cualquier filme, aunque la atención se centraba en improvisaciones que solo se escuchaba la apreciación del ejecutante para ambientar la acción que transcurría en la pantalla. Algunos órganos de teatro tales como la famosa Rudolph Wurlitzer Company podían simular algunos sonidos de orquesta junto con un gran número de efectos sonoros. También en ocasiones había un narrador que, con voz en off, relataba los mensajes de texto o describía lo que iba ocurriendo.

El cine seguía otros caminos en Europa. Surgieron grandes empresas cinematográficas que, con Francia a la cabeza, dominaron el mercado mundial hasta la Gran Guerra, en que su hegemonía fue reemplazada por la de la industria estadounidense. Más tarde Europa sufrió una patente decadencia debido a la Primera Guerra Mundial, que marcó la pérdida del prestigio internacional de su cine.

Después de la guerra, se crearon obras maestras que iban a hacer escuela. El

movimiento más importante en estos años fue el Expresionismo, cuyo punto de partida suele fijarse con la filme El gabinete del doctor Caligari , y cuya estética extraña y alienada respondía a los miedos de la Europa de postguerra, seguida después por Nosferatu, el vampiro en1922. La música expresionista buscó la creación de un nuevo lenguaje musical, liberando la música, sin tonalidad, dejando que las notas fluyan libremente, sin intervención del compositor. El expresionismo no llegó al cine hasta ya terminada la Primera Guerra Mundial, cuando ya prácticamente había desaparecido como corriente artística, siendo sustituida por la Nueva Objetividad. Sin embargo, la expresividad emocional y la distorsión formal del expresionismo tuvieron una perfecta traducción al lenguaje cinematográfico, sobre todo gracias al aporte realizado por el teatro expresionista, cuyas innovaciones escénicas fueron adaptadas con gran éxito al cine. El cine expresionista pasó por diversas etapas.

El cine expresionista alemán impuso en la pantalla un estilo subjetivista que ofrecía en imágenes una deformación expresiva de la realidad, traducida en términos dramáticos mediante la distorsión de decorados, maquillajes, etc., y la consiguiente recreación de atmósferas terroríficas, de cierto modo incomodas y alarmantes. El cine expresionista se caracterizó por su recurrencia al simbolismo de las formas, deliberadamente distorsionadas con el apoyo de los distintos elementos plásticos. La estética expresionista tomó sus temas de géneros como la fantasía y el terror, reflejo moral del angustioso desequilibrio social y político que agitó la República de Weimar aquellos años. Con fuerte influencia del romanticismo, el cine expresionista reflejó una visión del hombre característica del alma fáustica alemana donde se muestra la naturaleza dual del hombre, su fascinación por el mal, la fatalidad de la vida sujeta a la fuerza del destino. Podemos señalar como finalidad del cine expresionista el traducir simbólicamente, mediante líneas, formas o volúmenes, la mentalidad de los personajes, su estado de ánimo, sus intenciones, de tal manera que la decoración aparezca como la traducción

plástica de su drama. Este simbolismo suscitaba reacciones psíquicas más o menos conscientes que orientaban el espíritu del espectador.

Desde 1927, coincidiendo con la introducción del cine sonoro, un cambio de dirección en la UFA comportó un nuevo rumbo para el cine alemán, de corte más comercial, intentando imitar el éxito conseguido por el cine americano producido en Hollywood. Para entonces la mayoría de directores se habían establecido en Hollywood o Londres, lo que comportó el fin del cine expresionista como tal, sustituido por un cine cada vez más germanista que pronto fue instrumento de propaganda del régimen nazi. Sin embargo, la estética expresionista se incorporó al cine moderno a través de la obra de directores como Carl Theodor Dreyer, John Ford, Carol Reed, Orson Welles o Andrzej Wajda.

También, en paralelo al movimiento surrealista en pintura y literatura, surgió un cine surrealista, cuyo exponente más célebre es Un perro andaluz. El surrealismo dio lugar a varios intentos enmarcados en el cine de las vanguardias históricas.

A la par la música iba junto con todos estos cambios con el estilo que estaba de moda en esa época, pero no dejaron de deleitar a un público que si vive en nuestros días se daría cuenta de las irregularidades que existían en la musicalización en aquel momento.

Pocas composiciones han sobrevivido de éste periodo el tiempo. Las dos Guerras Mundiales cuyos bombardeos e incendios nos robaron el legado de una generación soñadora de un mundo que se abría ante la ilusión de sus ojos acompañado de nuestro amigo el celuloide. Los musicólogos a menudo se encuentran con problemas al tratar de hacer una reconstrucción precisa de las composiciones que quedan. Las composiciones se pueden distinguir en cuatro tipos: reconstrucciones completas de composiciones hechas, compuestas para la ocasión, montadas de bibliotecas de música ya existentes, o improvisadas nuevamente. Es muy triste dejar pasar por alto este periodo experimental del el Cine y sus intentos por insertar el alma de su música.

Un aspecto crítico en el desarrollo de las composiciones mudas es el órgano de teatro, diseñado para llenar un espacio

entre un solista simple de piano y una orquesta más grande. Los órganos del teatro tenían una amplia gama de efectos especiales.

Introducción del sonido en la cinta. Se abre una nueva puerta en el cine. Se fusiona el sonido y la escena despegando hacia una nueva era el cine sonoro.

Cuando llega el momento en el que el filme incorpora sonido sincronizado, o sonido tecnológicamente aparejado con la imagen, comienza el cambio.

La vez primera de una proyección comercial de filmes con sonido completamente sincronizado ocurrió en la ciudad de Nueva York, en abril de 1923. En los primeros años después de la introducción del sonido, los filmes que incorporaban diálogos sincronizados fueron conocidos como Películas Sonoras. En los años 1930, los filmes sonoros eran la última tecnología aplicada

de la época. En los Estados Unidos, ayudaron a asegurar la posición de Hollywood como uno de los sistemas culturales/comerciales más potentes del mundo. En Europa el nuevo desarrollo fue tratado con desconfianza por muchos directores de cine y críticos a los que les preocupaba que, el centrarse en los diálogos, trastornaría la principal virtud estética del cine mudo, es decir, la transición de un mundo conocido por imagen y sonido en vivo a la unión en la misma cinta cinematográfica no era de confiar, pues los guiones que solo eran parte del teatro había que insertarlos en la nueva corriente del momento, ya había una costumbre y por debajo de aquella industria un monopolio. Ahora para producir un filme cinematográfica era más trabajosa. En Japón, donde la tradición de cine integraba cine mudo con interpretaciones vocales en directo, los filmes sonoros se arraigaron con gran lentitud. En India, el sonido fue el elemento transformativo que llevó a la rápida expansión de la industria del cine del país, la más productiva del mundo desde principios de los años 1960.

Los primeros filmes exhibidos públicamente con la proyección tanto de

imagen como de sonido grabado guardaban tres importantes problemas que persistían llevando a las imágenes en movimiento y al sonido grabado a tomar caminos separados durante una generación. En la sincronización, la imagen y el sonido se grababan y reproducían por aparatos separados, que eran difíciles de comenzar y mantener en sincronización. No era de esperar que se desfasaran durante o parte de la proyección. Era bastante incomodo concentrarse en la trama, a pesar que para la época era revolucionario. No obstante se disfrutaban del avance tecnológico en todo su esplendor.

En cuanto al Volumen de reproducción El audio no iba a la par de las grandes salas de aquel momento. Mientras que los proyectores de imágenes en movimiento pronto permitieron que el cine se mostrara a audiencias más grandes de teatro, la tecnología de audio, antes del desarrollo de la amplificación eléctrica, no podía sobresalir para llenar satisfactoriamente grandes espacios. Con un silencio casi absoluto se escuchaba muy bajo a tal punto que lograr un asiento en la primera fila era una suerte. Si nos dirigimos a la Fidelidad de la Grabación, era de muy baja calidad, los

sistemas de audios primitivos de la época, a no ser que los intérpretes estuvieran colocados directamente en frente de los voluminosos aparatos de grabación, imponiendo serios límites en el tipo de filmes que podían crearse con sonido grabado en directo. Límites que tuvieron que obligar a los innovadores a crear para poder asentar el guión en el cine con las tendencias que surgirían años más tarde. En estos films la música incidental se colocaba después del dialogo como irrumpiendo de pronto sin un volumen previamente sincronizado. ¿Se imagina si era un filme de terror? , si un acorde en vivo de instrumentos reales ataca un dialogo, el susto que recibiría el espectador era escalofriante, para el director esto era un logro y para los cinéfilos era algo novedoso y una nueva experiencia que contar en los centros de trabajos, bares, los club de amigos y familiares.

Los innovadores cinematográficos intentaron arreglárselas con el problema fundamental de sincronización de diferentes maneras; un número creciente de sistemas de imágenes en movimiento dependían de discos de vinilo. Las innovaciones continuaron en otros frentes. Un número de desarrollos

tecnológicos contribuyeron a hacer el cine sonoro comercialmente viable a finales de los años 1920. Dos de ellos involucraron acercamientos opuestos para la reproducción de sonido sincronizado o playback. En 1925, Warner Bros., entonces un pequeño estudio de Hollywood con grandes ambiciones, comenzó a experimentar con los sistemas sound on disc en los Vitagraph Studios de Nueva York, que había comprado recientemente. El 6 de agosto de 1926, con el estreno de la filme de casi tres horas Don Juan; el primer largometraje en emplear un sistema de sonido sincronizado de cualquier tipo durante toda la filme, su banda sonora contenía música y efectos de sonido, pero no diálogo grabado. En otras palabras, había sido pensada y rodada como un filme mudo.

Lograr una mejor combinación de sonidos junto al avance tecnológico genera una carrera por la fidelidad y calidad sonora en las producciones cinematográficas. Sound on film finalmente saldría victorioso sobre sound on disc por un número de ventajas técnicas como en la Sincronización donde ningún sistema de entrelazado era completamente fiable, y el sonido podía desfasarse debido a saltos en el disco o cambios de minutos en la

velocidad del filme, esto lo tratamos anteriormente, requiriendo la supervisión constante y el ajuste manual frecuente. Si nos detenemos en la Edición vemos que los discos no podían ser editados directamente, limitando severamente la capacidad de hacer alteraciones en sus filmes acompañantes después de la edición original y luego en su Distribución, los discos fonográficos añadían gastos y complicación extra a la distribución de filmes debido al uso y desgaste del proceso físico de reproducir los discos, estos se degradaban, requiriendo su reemplazo después de aproximadamente veinte proyecciones. La grabación y amplificación electrónica de fidelidad comienza en 1922, la rama de investigación de la división manufacturera Western Electric de AT&T comenzó trabajando intensivamente en la tecnología de grabación para tanto sound on disc como sound on film. El desarrollo del cine sonoro comercial había avanzado a rachas antes de El cantante de jazz, y el éxito de la filme no cambió las cosas de la noche a la mañana. A lo largo de 1928, a medida que Warner Bros. Comenzó a recoger grandes beneficios debido a la popularidad de sus filmes sonoros, los

otros estudios aceleraron el ritmo de su conversión a la nueva tecnología.

Paramount, el líder de la industria, sacó su primera filme hablada a finales de septiembre, Beggars of Life; aunque tenía sólo unas pocas líneas de diálogo, demostró el reconocimiento del estudio del poder del nuevo medio. Interference, la primera película completamente hablada de Paramount, debutó en noviembre. Las expectactivas cambiaron rápidamente, y la moda de 1927 se convirtió en un procedimiento estándar para 1929. En febrero de 1929, dieciséis meses después del debut de El cantante de jazz, Columbia Pictures fue el último de los ocho estudios que serían conocidos como grandes durante la Edad de Oro de Hollywood en estrenar su primera filme con partes habladas, por la alemana Tobis Filmkunst.

A lo largo de 1929, la mayoría de los principales países europeos creadores de filmes comenzaron a unirse a Hollywood en la conversión hacia el sonido. Esto debido a la inseguridad que presentaron al aceptar el cine sonoro como el gran camino al futuro del Séptimo Arte. Muchas de las filmes habladas europeas que crearon moda estuvieron rodadas en el extranjero con estudios arrendados de las empresas de producción mientras las suyas estaban siendo convertidas o mientras comercializaban deliberadamente mercados que hablaban diferentes idiomas.

La competencia entre los dos enfoques fundamentales para la producción de filmes sonoros se resolvería pronto. A lo largo de 1930 y 1931, los únicos grandes estudios que usaban sound on disc, Warner Bros. Y First National, se cambiaron a la grabación sound on film.

A medida que surgían las películas habladas, con sus pistas musicales pregrabadas, un número creciente de músicos de orquestas de filmes se encontraron sin trabajo. Se les usurpó más que sólo su posición como acompañantes musicales en las filmes; según el historiador Preston J. Hubbard,

Con la llegada de las filmes habladas, estas interpretaciones fueron también en gran parte eliminadas. La American Federation of Musicians retiró anuncios de periódicos que protestaban por el reemplazo de músicos en directo por dispositivos mecánicos reproductores.

No es extraño que aparecieran anuncios haciendo referencia al descontento de los músicos apareciendo en el año 1929 en el Pittsburgh Press una imagen de una lata con la etiqueta de Música Enlatada, marca Mucho Ruido Garantía de producir ninguna reacción intelectual o emocional. Es una de las confrontaciones que inicia el Arte vs. Música Mecánica en los cines.

El acusado se declara acusado en frente de la gente estadounidense de intentó de corrupción de la apreciación musical y desánimo de educación musical. Los cines en muchas ciudades están ofreciendo música mecánica sincronizada como un sustituto de la música real. Si el público que va al cine acepta este enviciamiento de su programa de entretenimiento un lamentable declive en el arte de la música es inevitable. Las autoridades musicales saben que el alma del arte se pierde en la mecanización. No puede ser de otra manera porque la calidad de la música es

dependiente del estado de humor del artista, en el contacto humano, sin el cual la esencia de la estimulación intelectual y el éxtasis emocional se pierde. La confrontación aparece por múltiples razones, la mayoría eran músicos que se vieron bajo el crudo y frío manto del desempleo sino grandes compañías bien estructuradas, pero ocurrió algo en este periodo que muchos han olvidado.

Esas grandes personalidades del cine mudo que se mostraban galanes y divas hermosas, cuando el público cinéfilo naciente comienza a oír las voces de los mismos, la decepción comenzó a rodar escaleras abajo sin parar, las voz que ellos imaginaban psicológicamente no obedecía a la realidad que ofrecía la llegada del sonido. Tal es el caso de Harrison Ford, no es el actual, fue uno de los actores para los que el advenimiento del cine sonoro significó el fin de su carrera, haciendo su última aparición en un filme en 1932. En su único filme hablado se le escucha una agradable voz de barítono, pero se le nota levemente incómodo. Gloria Swanson en la década de 1920 fue una de las principales estrellas del cine mudo, colaborando con figuras como Rodolfo Valentino, Cecil B.

DeMille y Erich Von Stroheim, y fue una de las actrices más glamurosas y polémicas por sus extravantes lujos y agitada vida amorosa. En su etapa de apogeo con la compañía Paramount gozó de un salario anual de un millón de dólares, suma colosal para la época; pero la irrupción del cine sonoro la llevó a perder súbitamente el favor del público, como ocurrió a casi todas las estrellas del momento, a edad madura reapareció triunfalmente en la gran pantalla con Sunset Boulevard de Billy Wilder. Existen muchos que desaparecen y otros que se adaptaron al cine sonoro, pasando por un periodo de reflexionar, aprender y proseguir con las tecnologías futuristas de un cine que iba estableciéndose sobre la base del sonido. Esto da como resultado nuevas estrellas que entran con una agradable voz, personajes que irrumpen como galanes de este período y otros personajes malvados que marcan su carácter en el cine. La mayoría de los historiadores y aficionados al cine de los últimos tiempos están de acuerdo en que el cine mudo había alcanzado un pico estético para finales de los años 1920 y que los primeros años del cine sonoro ofrecían poco en comparación con los mejores

filmes mudos.

El primer filme hablado estadounidense en ser ampliamente respetado fue Sin novedad en el Frente, dirigida por Lewis Milestone. El cine sonoro hizo desaparecer la función que cumplía el conjunto musical al acompañar el visionado del cine silente. El sonido adquiere importancia como nuevo elemento dramático desconocido por el cine mudo. Se introduce el concepto de Banda Sonora.

Los años 50s y las escenas musicalizadas, patrones fijos. 1960 y su paridad con el avance tecnológico.

No vamos a criticar estilos ni formas usadas en las composiciones desde el principio de la era sonora para la musicalización. Vamos a ver su evolución en relación a la tecnología

Desde entonces surgió una tendencia en muchos de los programas de cine de las universidades y en los repertorios de los cines en los que la audiencia experimentó con filmes que eran solo un medio visual, sin distracciones de música. Esta creencia se incrementó por la mala calidad de las pistas de música encontradas en muchos filmes del momento. Más recientemente, ha habido un renacimiento en el interés de la presentación de las filmes mudas, ya sea con copias y variaciones de las obras originales, o bien, con composiciones originales adecuadas a la obra. Un hito en este aspecto fue la restauración de 1980

realizada por Francis Ford Coppola, de la filme de Abel Gance Napoleón, original de 1927, para la cual el padre de este, Carmine Coppola, compuso un banda sonora original interpretada por la American Symphony Orchestra.

El neorrealismo italiano se inicia en 1945 con Roma, ciudad abierta de Roberto Rossellini y continúa con cineastas tan destacados como Vittorio De Sica con Ladri di biciclette en 1948 y Luchino Visconti con La tierra tiembla en 1947. Los guionistas y autores importantes en este movimiento, escribiendo las historias para los directores del neorrealismo italiano. Varios teóricos del cine, como Robert McKee,

consideran responsables de la calidad artística del neorrealismo italiano a guionistas como ellos tanto como a los directores de las filmes.

Fue un movimiento cinematográfico creado en Italia durante la Posguerra. Tuvo como objetivo mostrar condiciones

sociales más auténticas y humanas, alejándose del estilo histórico y musical que impuso el fascismo. Los autores utilizaban frecuentemente a actores no profesionales. El primer filme de este género es considerado Roma ciudad abierta de Roberto Rossellini. Los directores otorgaban mayor importancia a los sentimientos que a la composición en sí, pero sin despreciar ésta. De igual manera, el guión tenía gran relevancia ya que se lo consideraba foco fundamental de expresión, por lo que el peso de los diálogos era elemento vital. Se solía utilizar el dialecto como forma de lenguaje más esencial y auténtico. Este era un recurso indispensable, ya que para describir la realidad había que entender su naturaleza dinámica. Por ello, no había rigidez, todo era flexible y cambiante. El cine italiano andaba buscando nuevos caminos y nuevos horizontes expresivos. Al iniciarse la década del cincuenta, ya tenía un prestigio universal y era considerado como el más avanzado del mundo.

En Hollywood se introduce el matiz del jazz apartando un poco el género sinfónico, y si fuera necesario utilizarlo se le acentuaban los metales con influencia de las bandas existentes. Un ejemplo es la filme rodada en Egipto en 1956 en el Monte Sinaí, y la península del Sinaí, Los diez mandamientos, es la último y más éxitos filme dirigida por DeMille. Es una versión parcial de su filme muda del mismo título de 1923, y cuenta con uno de los sets de filmación más grandes en la historia del cine. También fue la filme más cara realizada al momento de su estreno. Recaudó más de 65 millones de dólares en la taquilla estadounidense. Es la sexta filme más taquillera de todos los tiempos, con un total ajustado por inflación de más de mil millones de dólares.

Ganó un Oscar a los mejores efectos especiales, además obtuvo seis nominaciones, al mejor filme, a la mejor dirección artística, a la mejor fotografía, al mejor montaje, al mejor sonido, y al mejor vestuario. La escena de Moisés abriéndose

paso por el mar Rojo ya es considerada por muchos críticos como clásica en la historia del cine. Elmer Bernstein nacido en Nueva York el 4 de abril de 1922 en Ojai, California y fallecido el 18 de agosto de 2004 fue el compositor estadounidense para cine que musicalizó este film. Compuso la banda sonora de filmes tan famosa como ¡Aterriza como puedas!

Cleopatra es una coproducción cinematográfica de 1963, dirigida por Joseph L. Mankiewicz y ganadora de cuatro premios Óscar. Protagonizada por Elizabeth Taylor y Richard Burton en los papeles principales, se hizo tristemente célebre por su exorbitado coste final y los problemas financieros que causó. El compositor que dio vida al largometraje fue Alex North. En los años 50 el mundo arqueológico se refugiaba en lo místico, era común pensar en criaturas salvajes nunca vistas y culturas pocas conocidas, así que en estos años era común ver largometrajes de la zona de Egipto,

Suramérica, etc. Los musicales dentro de las producciones eran comunes desde la introducción del sonido al cine, aunque evolucionaron de una base teatral a un espectáculo cinematográfico. Esto se logró muy fácil, basta con no presentar la escena tal como lo viera un simple espectador desde una butaca frente al escenario. Los cuadros se moverían detrás del escenario, fuera y mostrando toda la maquinaria que esconde el teatro. Así se crearon argumentos de filmes que alcanzaron gran éxito en la

pantalla gigante como Cantando bajo la lluvia es una filme musical de Hollywood, estrenada en 1952. Hecha siguiendo los esquemas clásicos de la Metro Goldwyn Mayer, tiene su inspiración en toda la serie de Melodías de Broadway que se fueron realizando en Hollywood en los 30 y 40, coincidiendo con la aparición del cine sonoro. Otro ejemplo fue Rodgers y Hammerstein con su film cinematográfico Sonrisas y lágrimas en España, se ha

convertido en uno de los musicales más populares de la historia.

Cada film que incorporaba el musical, incorporaba los temas originales pero al estilo de cada cultura. En los Estados Unidos era común todo lo referente al Jazz y el Blue con su diferencia de la música clásica Europea. Una cualidad rítmica especial era conocida como swing, el papel de la improvisación sobre una armonía bien estructurada y un sonido con fraseo que reflejaban la personalidad de los músicos ejecutantes. La identidad musical del jazz es compleja y no puede ser definida con facilidad. El jazz es en realidad una familia de géneros musicales que comparten características comunes, pero no representan individualmente la complejidad de género como un todo, sus diversas funciones sociales pueden servir como música de fondo para reuniones o como música de baile. Ciertos tipos de jazz exigen una escucha sin entretenerse, además de cierto nivel de concentración. Es por esa causa que requiere un ángulo

de estudio diferente. El tema racial siempre ha generado un profundo debate sobre el jazz, moldeando su recepción por parte del público. Si bien el jazz es un producto de la cultura afroamericana, siempre ha estado abierto a influencias de otras tradiciones musicales siendo una forma de música negra, en la que los afroamericanos han sido sus mayores innovadores y sus más notables representantes. Es importante interiorizar que a principio del siglo XX se notaban esta tendencia como una delimitación racial en la música americana, sin embargo con la incorporación del cine sonoro desaparece esta absurda y superflua barrera musical racista de estilos musicales donde disfrutamos su maravilloso ritmo fusionado con muchos estilos internacionales sin distinción de raza. El cine sonoro siembra una interpretación más profunda de la escena sin distinción de formas y géneros musicales, es un todo en función de todo. Estrenada el filme Cantando Bajo la Lluvia se convirtió en uno de los mejores filmes

de todos los tiempos y el baile de Kelly se convirtió en un icono, porque no es fácil bailar tap debajo de la lluvia. Sin embargo todos sabían que el Tap tiene raíces a partir de la fusión de las danzas de zuecos de Irlanda, el norte de Inglaterra y Escocia, combinado con los bailes practicados por los afroamericanos, como la juba, entre el siglo XVII y el XVIII. Sin embargo se ha disfrutado cualquier canción sin importar cuál es su origen o lugar de procedencia, Amigo lector, cuando hay un buen filme cinematográfico con excelente banda sonora, lo que nos propone es simplemente volver a verla.

Las orquestaciones de muchas bandas sonoras de la década del 50, a pesar de formato sinfónico, dejaban a los metales cierta influencia de la armonía del Jazz y las cuerdas conservando los elementos de música clásica .Es raro pero solo vea y escuche usted cualquier film de este periodo y se dará cuanta de lo que vamos hablando. El rock de la cárcel es un filme

musical estrenada el 8 de noviembre de 1957, famosa por la participación de Elvis Presley y por la canción del mismo título. Fue dirigida por Richard Thorpe, recordemos que el rock and roll despega en los años 50.

Entre los años 1956 y 1958 Presley firmó un contrato de siete años con Paramount y el productor Hal Wallis, que también le permitía trabajar con otros estudios. Eventualmente Wallis le permitió a Presley filmar con Twentieth Century-Fox, y en noviembre hizo su debut en la gran pantalla con el western musical Love Me Tender. El título original es The Reno Brothers que fue cambiado para sacar provecho de las ventas de la canción Love Me Tender. El filme fue mayoritariamente criticado, aunque algunos críticos la vieron en forma positiva. A pesar de las críticas mayoritariamente negativas, a la filme le fue bien en las taquillas

El éxito comercial llevó al lanzamiento de otros tres filmes de Presley donde tuvieron interpretaciones de cierto

dramatismo. Ya vemos que el sentimiento empieza a florecer el trabajo en la percepción sonora. Todos estos cambios en el cine, que seguían de cerca a la sociedad, iban a golpear al cine de Estados Unidos. Así es como en las décadas de 1960 y 1970 se formaron una serie de nuevos cineastas, que redefinieron la noción de cine hollywoodense. A pesar de sus muy dispares temáticas y preocupaciones, o quizás por eso mismo, todos tenían en común el privilegiar una mirada personal o autoral de sus filmes, por sobre el cine comercial. Se suele considerar como el pionero de este movimiento a John Cassavetes, junto a otros nombres, también contribuyeron a ese paso del cine americano. Los nombres de Steven Spielberg y George Lucas son asociados con frecuencia al cine comercial que imperó desde la década de 1980 en adelante, pero no siempre se recuerda que en sus inicios, eran cineastas independientes cuyas propuestas eran consideradas como excéntricas.

American Graffiti es de destacar de ella el reflejo de la juventud norteamericana a principios de los 60, y la banda sonora repleta de los grandes éxitos del rock de los 50, entre los que encontramos a Buddy Holly, Bill Haley & His Comets, The Platters, etc. Hasta ahora vamos observando que cada vez que la industria cinematográfica escala un peldaño, retoma elementos de años anteriores para lograr entre los elementos presentes y los retomados un estilo que va revolucionando cada vez más la industria. Lo que da como resultado la búsqueda de nuevas tecnologías para completar así esa típica espiral ascendente denominada desarrollo.

Con los éxitos de The Beatles y sus filmes como A Hard Day's Night, Help! y Yellow Submarine se dio un boom en la década de 1960 de filmes que eran sólo vehículos para canciones que luego se vendían en disco. Algunos filmes no podían funcionar sin canciones, pero el abuso se volvió desmedido. Por eso, a finales de los años

70, gracias especialmente a la música de John Williams, el algo mayor Alex North y Jerry Goldsmith, el cine volvió a utilizar música con fines distintos a la explotación de la música popular en sus bandas sonoras. Ya en los años 90 algunos compositores como Tōru Takemitsu o Wojek Kylar han contribuido ampliamente a revalorizar el lugar de la composición musical fílmica en el propio medio cinematográfico. Comienzan en el arte de arreglo e interpretación en los filmes mudos por los especialistas .Carl Davis ha creado nuevas composiciones para los filmes de la era muda. Robert Israel ha escrito nuevas composiciones para las comedias de Buster Keaton y Harold Lloyd. Además de escribir nuevas composiciones, Timothy Brock ha restaurado muchas de
las composiciones de Charlie Chaplin. Existen, además, agrupaciones dedicadas especialmente al acompañamiento de filmes mudas, como la Silent Orchestra, la Alloy Orchestra y la Mont Alto Motion Picture Orchestra. Son tendencias que surgen a raíz de una nueva visión del arte del cine sonoro en pos de rectificar y darle vida a muchos film que no se

conocía la partitura o darle el enfoque sonoro que en la época de su producción no se tenía idea y sobre todo, la falta de tecnología.

Aunque desde los años 60 la música del cine comenzó a funcionar como un fin comercial para vender discos, la mayoría de las filmes no dejaron de tener bandas sonoras incidentales que fueran complemento de la acción dramática. Así lo hicieron compositores que habían alcanzado sus obras maestras en los años anteriores, ahora realizando aportes interesantes, pero quizás menos valorados. Este es el caso de Bernstein, Raksin y sobre todo Bernard Herrmann, probablemente el gran genio de la música cinematográfica. En los últimos 30 años algunos compositores de renombre le han dado nuevas valoraciones por parte del público a las bandas sonoras.
Algunos discos aún siguen vendiéndose por millones, como El Rey Escorpión y la canción de I Stand Alone de Godsmack, Carros de Fuego y Blade Runner de Vangelis, La Pantera Rosa de Henry Mancini, o La Misión de Ennio Morricone.

La música cinematográfica, o música incidental donde su concepto se entiende que toda música, por lo general orquestada e instrumental, es compuesta específicamente para acompañar las escenas de una filme y apoyar la narración cinematográfica.

La música incidental consiste en las composiciones que realzan y complementan la mayoría de las escenas en el filme como música de fondo, por lo general compuestas por músicos especializados en este tipo de obras Ennio Morricone, Jerry Goldsmith, Hans Zimmer, John Williams, Basil Poledouris, Alex North, Elmer Bernstein, Nino Rota o John Barry son artistas claramente asociados a la música cinematográfica.

Del mismo modo, muchos músicos de Jazz, Pop o Rock han incursionado en la composición de música para cine por encargo, por ejemplo -entre muchos otros- el guitarrista Jimmy Page con Death Wish 2, el grupo Toto con Dune, Pink Floyd con Music from the Film More, o muy especialmente el grupo alemán Tangerine Dream, el cual ha alternado sus álbumes con la realización de música para cine de manera constante, desde los años 70. A diferencia de la banda sonora, que

suele incorporar canciones de cualquier artista elegidas especialmente por el director y que son utilizadas en el filme, a menudo incorporando sólo un fragmento, la música incidental es generalmente una obra integral, similar en estructura a la música clásica, orquestada, instrumental, larga, de carácter cíclico y con un tema central recurrente, todo lo cual se encadena a las escenas de principio a fin y, a la vez, establece un vínculo narrativo continuo con el discurso cinematográfico. También es posible encontrar música incidental cantada, o eminentemente Electrónica, por ejemplo el Score del músico griego Vangelis para la cinta Blade Runner.

La confusión entre banda de sonido y música cinematográfica, en español, es precisamente de origen semántico, al no tener nuestro idioma palabras específicas que distingan ambos conceptos de manera clara, a diferencia del inglés que sí las tiene. Usualmente la banda de sonido y la música incidental del filme solían comercializarse por separado, aunque desde el advenimiento del CD ambas caben en un disco, y pueden ser incluidas juntas. La música incidental compuesta para tráilers y muchos filmes del cine épico y fantástico son llamados por

muchas personas música épica; por lo general es música orquestal y mayoritariamente instrumental que puede utilizar una gran gama de instrumentos, y la presencia de coros como característica llamativa. Sin embargo, el término no se refiere a un género musical en sí, sino a un estilo de orquesta con influencias del rock, el heavy metal, la música clásica y la música coral.

Esta música es generalmente producida por compañías de industria musical, algunos de los mayores exponentes son Two Steps from Hell, Audiomachine e Immediate Music, y también por varios compositores como Hans Zimmer.

La música y su importancia en la musicalización en el cine de época. Ubique su propio film en una época adecuada, con ambientaciones y objetos adecuados para su mayor credibilidad.

Amigo lector a lo mejor se preguntará por qué este capítulo tan raro en este libro o tedioso para algunos.

Es importante para ubicar en tiempo y espacio el film que vamos a musicalizar. Para eso debemos conocer un poco de información acerca de la música en diferentes épocas ya que la historia de la música es el estudio de las diferentes tradiciones en la música y su disposición en el tiempo.

Dado que toda cultura conocida ha tenido alguna forma de manifestación musical, la Historia de la música abarca a todas las sociedades y épocas, y no se limita, como ha venido siendo habitual, a occidente, donde se ha utilizado la expresión historia de la música, para referirse a la historia

de la música Europea y su evolución en el mundo occidental.

La música de una cultura está estrechamente relacionada con otros aspectos de la cultura, como la organización política y económica, el desarrollo técnico, la actitud de los compositores y su relación con los oyentes, las ideas estéticas más generalizadas de cada comunidad, la visión acerca de la función del arte en la sociedad, así como las variantes biográficas de cada autor.

En su sentido más amplio, la música nace con el ser humano, y ya estaba presente, según algunos estudiosos, mucho antes de la extensión del ser humano por el planeta. Es por tanto una manifestación cultural universal. Los ritos asociados con danzas y ritmos repetitivos eran habituales en casi todas las culturas prehistóricas. Se ha demostrado la íntima relación entre la especie humana y la música, y mientras que algunas interpretaciones tradicionales vinculaban su surgimiento a actividades intelectuales

vinculadas al concepto de lo sobrenatural, haciéndola cumplir una función de finalidad supersticiosa, mágica, actualmente se la relaciona con los rituales de apareamiento y con el trabajo colectivo.

Para el hombre primitivo había dos señales que evidenciaban la separación entre vida y muerte: el movimiento y el sonido. Los ritos de vida y muerte se desarrollan en esta doble clave. Esto es importante cuando se va a musicalizar filmes prehistóricos, la vida y la muerte, la magia y lo esotérico. En el llamado arte prehistórico danza y canto se funden como símbolos de la vida mientras que quietud y silencio se conforman como símbolos de la muerte. Los films que se desarrollan estos espacios suelen ser acompañados de una banda sonora muy tenue, con mucha sutileza va describiendo un período que no conocemos, por ejemplo el rodaje de 10000 AC. El filme recibió en su mayoría críticas negativas, afirmando que el filme es principalmente visual y carece de un guion firme. Los

críticos señalaron que el filme es arqueológicamente incorrecto. Los principales problemas que presentan muchas filmes en su producción que da como resultado el duelo con la crítica, es la falta de información sobre el tiempo donde se desarrolla la producción cinematográfica. La banda sonora puede ser hermosa pero los anacronismos pueden llevar a perder su incredulidad emotiva hacia el espectador. Hay que tener cuidado y revisar todo, aunque siempre podemos manejar detalles que no tenemos idea como sucedieron para arraigarlo en nuestra producciones.

El hombre primitivo encontraba música en la naturaleza y en su propia voz. También aprendió a valerse de rudimentarios objetos como huesos, cañas, troncos, conchas y otros elementos naturales para producir sonidos. Estos detalles casi siempre hacen visibles en filmes

prehistóricos con instrumentos a veces frutos de la imaginación pero basados en hallazgos arqueológicos con sonidos que sugieren instrumentos antiguos que aun se utilizan en gran parte de África, Medio Oriente y Asia.

En la prehistoria aparece la música en los rituales de caza o de guerra y en las fiestas donde, alrededor del fuego, se danzaba hasta el agotamiento. La música está basada principalmente en ritmos y movimientos que imitan a los animales. Se puede basado en lo anteriormente dicho crear temas musicales con esta influencia prehistórica. Las manifestaciones musicales del hombre consisten en la exteriorización de sus sentimientos a través del sonido emanado de su propia voz y con el fin de distinguirlo del habla que utiliza para comunicarse con otros seres. Los primeros instrumentos fueron

objetos, utensilios o el mismo cuerpo del hombre que podían producir sonidos.

La música en Egipto poseía avanzados conocimientos que eran reservados para los sacerdotes Este pueblo contó con instrumentos ricos y variados, algunos de los más representativos son el arpa como instrumento de cuerdas y el oboe doble como instrumento de viento, este es el más popular, el cual todos conocemos cuando pensamos en las grandes pirámides, el desierto, el sol abrasador y la arena caliente. La música ha formado parte de la vida egipcia desde la antigüedad, aunque no queda ningún escrito sobre ella, se le supone tradición oral. Entre los distintos instrumentos, se conocen el sistro, el menat, etc. Durante la dinastía lágida surge el órgano hidráulico y la flauta. En 1930 se creó en El Cairo el Instituto de Música Oriental, que protege un gran número de compositores que

coordinan la música tradicional con la de origen europeo. Existen muchos exponentes como Um Kulthum, Farid Al Atrash, George Abdo, Mohammad Abdel Wahab, Abdel Halim Hafez, y los más actuales Amr Diab, Hakim, Ehab Tawfik, entre otros. Le recomiendo oír algo de estos autores antes de realizar un film en las profundidades de Egipto y sus grandiosos misterios silenciosos que se ocultan bajo la arena que reflejan las sombras monumentales.

En la Antigua Grecia, cuando los coros cantaban por razones espirituales, de celebración o por entretenimiento. Los instrumentos musicales de este periodo incluían el aulos, la lira y la cítara. La música jugaba un papel importante en el sistema educativo, pues los varones aprendían sobre música desde los seis años. Posteriormente, los romanos, musulmanes y bizantinos influyeron en el

desarrollo de la música griega. Pero siempre nos imaginamos Grecia con su música enmarcada en un Olimpo de dioses propios y ciudades transitadas de conocimiento y sabiduría. En el Imperio bizantino la música religiosa se caracterizó por ser una monodia vocal sin acompañamiento instrumental. Pese a estas limitaciones, el canto bizantino desarrolló una variedad rítmica y un gran poder expresivo. Por su parte, el pueblo griego creó varias canciones folclóricas que se pueden dividir en dos tipos: las acríticas y las kleftes. Las acríticas nacieron entre los siglos IX y X y expresan la vida y luchas de los akritai, los guardias de las fronteras bizantinas, la más conocida de ellas es la que narra la historia de Digenís Akritas. Las kleftes surgieron entre el final del Imperio bizantino y el inicio de la guerra de independencia. Las kleftes, junto con las canciones históricas, las canciones de

amor, las mantinadas, las canciones de boda y del exilio, hablan sobre la vida diaria del pueblo griego. ¿Se imagina la producción de un film enmarcado en los siglos IX y X en una Grecia de nuestra era?, sin palabra.

El rebético, inicialmente un género relacionado con las clases sociales inferiores, ganó una gran aceptación general luego de que algunos de sus elementos fueron suavizados y adaptados para eliminar su esencia de subcultura. De esta forma se convirtió en la base del laïkó. Los principales representantes de este género incluyen a Apóstolos Kaldaras, Grigoris Bithikotsis, Stelios Kazantzidis, George Dalaras, Haris Alexiou y Glykería.

Los griegos daban mucha importancia al valor educativo y moral de la música. Por ello está muy relacionada con el poema épico. Aparecen los bardos o aedos que,

acompañados de una lira, vagan de pueblo en pueblo mendigando y guardando memoria oral de la historia de Grecia y sus leyendas. Fue entonces cuando se relacionó la música estrechamente con la filosofía. Los sabios de la época resaltan el valor cultural de la música. Pitágoras la considera una medicina para el alma, y Aristóteles la utiliza para llegar a la catarsis emocional.

Posteriormente aparece en Atenas el ditirambo, cantos dirigidos a Dionisos, acompañados de danzas y el aulos, un instrumento parecido a la flauta. Surgen asimismo dramas, tragedias y comedias de una manera combinada pero sin perder la danza, la música y la poesía. Una ambientación de los filmes relacionados con esa época es en los banquetes reales, donde se establece la ubicación del tiempo en que se desarrolla el film.

Roma conquistó Grecia, pero la cultura de ésta era muy importante, y aunque ambas culturas se fundieron, Roma no aportó nada a la música griega. Eso sí, evolucionó a la manera romana, variando en ocasiones su estética. Habitualmente se utilizaba la música en las grandes fiestas. Eran muy valorados los músicos virtuosos o famosos, añadiendo vertientes humorísticas y distendidas a sus actuaciones. Estos músicos vivían de una manera bohemia rodeados siempre de fiestas.

A partir de la fundación de Roma sucede un hito musical, los ludiones. Éstos eran unos actores de origen etrusco que bailaban al ritmo de las tibiae, una especie de aulos. Los romanos intentan imitar estos artes y añaden el elemento de la música vocal. A estos nuevos artistas se les denominó histriones que significa bailarines en etrusco. Ninguna música de

este estilo ha llegado hasta nosotros salvo un pequeño fragmento de una comedia de Terencio. Le recuerdo que estoy tratando de que usted adquiera conocimiento de la música de estos periodos por si algún día se decide a enmarcar un film en estas etapas.

Cuando el imperio romano se consolida, llega la inmigración que enriquece considerablemente la cultura romana. Fueron relevantes las aportaciones de Siria, Egipto y las que provenían de la Península Ibérica, actual España. Vuelven a aparecer antiguos estilos como la citarodia y la citarística. Eran habituales los certámenes y competiciones en esta disciplina. Nos movemos hacia el Oriente y nos encontramos que desde los tiempos más antiguos, en China la música era tenida en máxima consideración. Todas las dinastías le dedican un apartado especial. Aún hoy la música China está

impregnada de la tradición secular, legendaria y misteriosa de una de las filosofías más antiguas del mundo.

Los chinos deben haber percibido la altura relativa de los sonidos de manera empírica, sin necesidad de Fengs humanos ni mitológicos, sin arrullos de olas ni enviados al Olimpo chino. Como cosa natural debieron haber relacionado las distintas longitudes de los tubos con los distintos sonidos que en estos se obtienen para ellos un valor simbólico era armonizar el cielo con la tierra.

Pero tenga en cuenta que los chinos fueron uno de los primeros en tratar de lograr un temperamento en la música, un estado de ánimo que fluyeran energías, el YIN y el YAN, para la tranquilidad espiritual. Esto recuérdelo, el temperamento musical en una escena le da personalidad y si usted lo desea el protagonismo de la misma. La banda

sonora en películas chinas u otras orientales tienden a ser muy espirituales cuando la tensión de las escenas se vuelve desde flemáticas hasta coléricas.

Vamos a occidente donde la música medieval se confunde con los últimos desarrollos de la música del periodo tardío romano. La evolución de las formas musicales apegadas al culto se resolvió a finales del siglo VI en el llamado canto gregoriano. Importante este estilo que se usa muchísimo en templos y ambientes de esta época. La música monódica profana comenzó con las llamadas canciones de goliardos en los siglos XI y XII alcanzando su máxima expresión con la música de los menestrelli, juglares, trovadores y troveros, junto a los minnesinger alemanes. Con la aparición en el siglo XIII de la escuela de Nôtre-Dame de París, la polifonía alcanzó un alto grado de sistematización y experimentó

una gran transformación en el siglo XIV con el llamado Ars Nova, que constituyó la base de la que se sirvió el humanismo para el proceso que culminó en la música del Renacimiento. Estamos conscientes de que son las películas mas vistos hoy en día junto a muchas series televisivas enmarcadas en este periodo. Ojo con la música aquí, en estos periodos son muy comunes las grandes batallas medievales, así como certámenes de habilidades con arco y flecha, etc. Esto no limita al autor a crear a partir de instrumentos actuales una buena banda sonora con principios musicales y estilos de la Edad Media.

Constantino otorgó libertad de culto a los cristianos en Roma con el Edicto de Milán hacia el año 325 de nuestra Era. Este nuevo espíritu de libertad impulsó a los primeros cristianos a alabar a Dios por medio de cánticos. Estos cristianos primigenios, buscando una nueva

identidad no deseaban utilizar los estilos musicales predominantes paganos de la Roma de aquella época.

Para unificar los criterios musicales cristianos. Cabe recordar que la música en Grecia se encuentra más relacionada con Asia que con Europa. Los Salmos son cantos litúrgicos contenidos en el Antiguo Testamento dentro del Libro de los Salmos, ellos son de origen hebreo y los himnos son canciones de alabanza de tradición helénica. Son estas formas de música de origen oriental y basadas en una melodía cantada sólo con la voz humana y sin acompañamiento instrumental de ningún tipo las que dieron forma a la música desde entonces y hasta principios del segundo milenio.

El canto alterno es aquel que se desarrolla entre dos coros, uno de los cuales canta una estrofa y el otro le responde. En la liturgia católica se le conoce como

antífona, y se puede cantar con la participación de dos coros o de un solista y la congregación.

El canto gregoriano, que a muchos le gusta, es un canto litúrgico de la Iglesia Católica. Es utilizado como expresión y mensaje dentro del culto y asimismo como medio de expresión religiosa. Las principales características generales de este estilo musical son las siguientes: normalmente son obras de autor desconocido, son cantadas solo por hombres, monódicas cantadas a capella sin ornamentos instrumentales, son obras redactadas en latín culto, el ritmo es libre, el ámbito de su interpretación es reducido a pocas personas. Estos cantos monódicos pueden clasificarse según: el momento de la liturgia o del día en el que son interpretadas, según el incipit literario pueden ser himnos, salmos, cánticos de alabanza, etc.; según el modelo de

interpretación, si son de tracto solista o congregatorio, antifonal, responsorios de solista y coro o de estilo coral directo. Así que ya saben cuando se trate de monasterios que usted quiera representar con ambiente de paz, silencio espiritual, contactos con mundos esotéricos. Hay un grupo musical llamado Enigma que es muy interesante sus primeros discos donde en sus videoclips aparecen monasterios abandonados que relaciona lo misterioso con lo real. MCMXC A.D. fue uno de los primeros álbumes en ser grabado en un disco duro, después de que Cretu se hiciera instalar unos estudios digitales en su casa de la isla de Ibiza, llamados A.R.T. Studios. Aquí se usa una flauta shakuhachi entrelazado con el canto y la música electrónica. Lo muy espiritual se logra gracias a los coros y en especial a la Flauta Shakuhachi, todo lo demás es para sustentar el sentimiento. Pero ojo, el Eco y su función, mas

adelante lo explicamos con lujos de detalles y como logra atraparnos en grandes espacios aparentemente vacios.

Otros tipos de liturgia Ambrosiana o milanesa es el canto de finales del siglo IV, que crea el himno e influye en el canto gregoriano que será el nuevo canto oficial. El mozárabe es un canto mantenido en las regiones de Al-Andalus, los centros serán Córdoba, Sevilla, Toledo y Zaragoza. En 1076, es sustituido por el canto gregoriano, menos en aquellas ciudades que solicitaban una dispensa para mantener su propio canto, como fue la ciudad de Toledo. El canto Galicano propio de la Iglesia franca que fue sustituido por la liturgia romana.

Es en la región flamenca donde, por su desarrollo económico, la polifonía recibió un mayor impulso y alcanzó su máximo esplendor entre los siglos XV y XVI. Los músicos de Flandes pronto se

distinguieron por una técnica de contrapunto excelsa, y una inspiración cuasi-divina. En poco tiempo, esto se vio reflejado en una mayor influencia por parte de los músicos flamencos en todos o casi todos los centros musicales de Europa. Donde había polifonía se podía encontrar a un músico flamenco. Esto se vio, además, potenciado gracias a la edificación de enormes catedrales en donde fue creada una gran cantidad de schola cantorum. Esto es maravilloso donde lo espiritual se complace en esa sábana imaginada que ofrecen los armónicos de un coro polifónico. Esto no significa en que cada film sea obligatorio atiborrarlos de coros y saturarlos de pasajes de este período.

Ya para finales de siglo XV, apareció en la escena musical un gran personaje, de quien se dice salvó a la música polifónica de los designios del santo padre y fue Josquin Des Pres. Aunque de nacionalidad francesa, vivió desde muy joven en Italia. Con su estilo cautivó a más de uno, mostró gran maestría en el manejo del contrapunto e hizo uso del semitono. Se dice que Des Pres escribía tan sólo cuando le daba la gana: algo raro en su época y el comienzo de una gran libertad para los compositores. Le recomiendo las obras de este compositor para enriquecer la imagen de una época mezclada entre lo religioso y los ambientes que se encontraban fuera de las iglesias. Lo anterior dicho es aceptado para una ambientación en este contexto histórico del siglo XV. Estos films son de una producción compleja. Yo les recomiendo el rodaje 1492, la conquista del paraíso. La música renacentista francesa, La

Chanson, música de tipo cordal que desembocará en el Madrigal. En él destacan Pierre Attaignant, Janequin y Calude Jeune. Las peculiaridades de estos compositores son el enorme brillo y fuerza rítmica que dan a su música un carácter enormemente extrovertido, se distinguió por tener realismo expresivo, describe la naturaleza y resalta la expresión del texto; uno de sus exponentes es Clement Janequin. Escribió una de las canciones populares llamada L'Ahutte. Esta melodía describe escenas de cacería, cuadros de batalla, parloteo de mujeres y el ir y venir de la gente de los mercados. Lo describe como si quisiera pintarlos en un fresco para mostrar en la vida común.

El canto de la reforma Religiosa se aplica a melodías de canciones populares y se utiliza para el servicio religiosos en donde intervenían grandes grupos de personas.

La música renacentista italiana se vio condicionada por el papel que ocuparon los compositores flamencos como Adrian Willaert y sus discípulos que trasplantaron el estilo polifónico holandés. En menos de un siglo, Italia reemplazó a los Países Bajos como centro de la vida musical europea. Existían dos tipos de formas musicales: las frottole, eran canciones estróficas, silábicamente musicalizadas a cuatro voces, con esquemas rítmicos marcados, armonías diatónicas y un estilo homófono con la melodía en la voz superior. Tiene varios subtipos como la barzelleta, el capitolo, el estrambotto, etc. Se solía ejecutar cantando la voz superior y tocar las otras tres voces a modo de acompañamiento. Sus textos eran amatorios y satíricos. Sus principales compositores fueron italianos. La contrapartida religiosa de la frottola fue la lauda.

En la música del renacimiento inglés, se destaca el compositor William Byrd, quien desempeñó un papel crucial en la música de clave; otro compositor de alta relevancia es John Dowland, compositor de espléndidas y reconocidas melodías para laúd. Pero, durante el siglo XVII, Alemania vivía la guerra de los 30 años, el Sacro Imperio Germánico a cargo del Emperador Felipe II y de su hermano Fernando I, enfrentaba una guerra contra el protestantismo en Alemania, por tanto las artes en Alemania sufrían una fuerte represión por parte del clero antes y durante la guerra; entre otros, no era permitido componer en alemán, sin embargo se dio la paz de Westfalia, por la intervención del cardenal Richelieu en la guerra, y las artes florecieron en Alemania

Como en las letras, España, el siglo XVI es también el Siglo de Oro donde Destacan las obras de los compositores Tomás Luis

de Victoria, Cristóbal de Morales y Francisco Guerrero.

La música durante el renacimiento español fue fuertemente influenciada por la árabe, entre las obras más importantes del renacimiento se destacan El Cancionero de Palacio, música de la corte de Isabel I de Castilla y Fernando II de Aragón, el cancionero Al Ándalus, los libros en cifras para vihuela de Alonso Mudarra, los compositores Luys de Narvaez, Gaspar Sanz y el madrigalista Juan del Encina.

La música barroca es el periodo musical que domina a Europa durante todo el siglo XVII y primera mitad del siguiente, siendo reemplazada por el clasicismo hacia 1750 ó 1760. Se considera que nació en Italia y alcanzó su máximo esplendor en Alemania durante el barroco tardío. Es uno de los periodos más ricos, fértiles,

creativos y revolucionarios de la historia de la música.

El bajo continuo, designa el sistema de acompañamiento ideado a comienzos del período barroco, y es además un sistema estenográfico o taquigráfico de escritura musical. Como técnica de composición permitía al compositor trazar tan sólo el contorno de la melodía y el bajo cifrado, dejando las voces medias, o sea el relleno armónico, a la invención del continuista. La ejecución del continuo requiere dos instrumentistas: un instrumento melódico grave que ejecuta las notas del bajo y un instrumento armónico que caracterizan escenas de movimiento rápido y trágico. En la filme Amadeus se denota la fuerza del bajo continuo combinado con la escena en movimiento, es decir, al final, casi al morir, le enseña a Salieri como es el bajo continuo u Ostinato. Les invito a oír y ver. Los bajos continuos, son de tonos

graves y se integran a mostrar mucha tragedia y persecuciones en escenarios oscuros. Puede suceder que una trama consecutiva, trágica a plena luz del sol se utilice, pero son pocos, siempre se disfraza de luz al final. Esto lo pueden ver en filmes de guerra donde al final se siente la música patriótica luego de una sufrida batalla. O luego de salir ileso de una persecución.

Claudio Monteverdi Importantísimo compositor italiano, uno de los primeros en desarrollar los recursos Barroco, los que aplicó extensamente a la ópera, el madrigal y la música religiosa. Dominó tanto los nuevos estilos de comienzos del siglo XVII, como los más avanzados recursos de la polifonía franco-flamenca. Se conservan sólo tres, Orfeo, El regreso de Ulises y la coronación de Popea.

Monteverdi sobresalió por su libertad creadora en el uso de las formas, estilos y

texturas antiguas y nuevas, del poder expresivo de la armonía y las disonancias y del poder caracterizador de los instrumentos de la orquesta.

La música en Italia durante los siglos XVI, XVII y principios del XVIII estaba viviendo su apogeo y además estaba en búsqueda del máximo esplendor artístico, de lo excelso a lo sublime; el regocijo de lo religioso se disputaba entre lo humano y lo divino en el campo de batalla que era el Barroco. El concerto grosso italiano y la orquesta italiana fue el prototipo de composición y de ejecución a seguir por toda Europa occidental. Los castrati juegan un rol preponderante durante el Barroco italiano, eran el Barroco humano, lo hermoso extravagante y a la vez lo grotesco, lo confuso o manierista, lo bello con lo monstruoso, la moral y el decaimiento contra el esplendor supremo de la sociedad de la Italia barroca

inmortalizados por una voz que trascendía el concepto de perfección, que incluso a algunos llevó a la locura. Les recomiendo el film Farinelli, el filme ofrece una explicación inédita de cómo Carlo Broschi llegó a tomar el nombre artístico de Farinelli. George Friedrich Händel, interpretado por Jeroen Krabbé, está retratado como una especie de villano, tomando como base la competencia entre la música de Händel y la que Farinelli cantaba, así como el hecho de que Händel quiso que Farinelli cantase en su teatro y nunca lo consiguió.

El director musical de la cinta fue el clavecinista francés Christophe Rousset. La grabación musical fue en hecha en la sala de conciertos del Arsenal en Metz, con la orquesta Les Talens Lyriques. Disfruten de esta etapa de la música, interioricen y observen el contraste de la época y banda sonora.

Podemos oír música de Arcangelo Corelli Compositor y violinista italiano, uno de los primeros grandes impulsores de la escuela italiana del violín y de la música instrumental en Italia. Debemos escuchar su música, aunque sea por un momento, para diferenciar la percepción en proyectos cinematográficos, ya sea documentales, largometrajes o cortos.

El barroco en la música, al contrario de en otras ramas del arte, pervive un poco más en el tiempo y se extiende hasta la década de los 50 y 60 del siglo XVIII, cuando mueren los últimos grandes exponentes de la época barroca: Antonio Vivaldi, Georg Philip Telemann, Jean Philippe Rameau, Johann Sebastiann Bach, Domenico Scarlatti y Georg Friderich Handel.

La última generación importante nacen todos entre 1668 y 1685 donde muchos de ellos representan el cenit nacional y de

la era en el país donde vivieron: Vivaldi en Italia, Bach y Telemann en Alemania, Handel en Inglaterra, Rameau y Couperin en Francia y Scarlatti en España. Aunque algunos de ellos no solo se apegan a su escuela nacional y hacen una magnifica síntesis y resumen de todas las escuelas como es el caso de Bach, Handel y Telemann, todos nacidos en Alemania, aunque Handel se marcha a Italia en 1706 para no volver jamás y asentándose en Inglaterra en 1713 hasta su muerte, convirtiéndose el mayor exponente de la escuela inglesa. Es importante que el lector vaya escuchando algo de estos citados compositores para que se ubique de cierta forma en la época de cada personaje.

Es con esta generación alemana, especialmente por Bach, cuando el mundo musical germánico se convierte en la patria musical de primer orden,

superando Italia y desplazando en ser la máxima potencia musical, que durara hasta principio del siglo XX, desde Bach hasta Schonberg y la segunda escuela de Viena. Tengan en cuenta esto porque hasta para el guión de una trama inmerso en este período habría que respetar ciertos hechos en la historia para que algunos espectadores no ofrezcan criterios negativos que usted después de gastar grandes sumas de dinero en la producción de su filme no tuvo en cuenta por detalles que ahora le pongo en sus manos.

En esta última etapa del barroco, que comienza hacia 1700 y 1710 es cuando esta generación empieza a ser activa en el mundo musical de la época, la música adquiere y avanza a un nueva dimensión sin romper el estilo barroco en todos los ámbitos, desde los géneros y formas, hasta la forma de escuchar la música

pasando por los instrumentos e instrumentación. Amigo lector este es el periodo que a tantos nos gusta ver en la pantalla gigante. Hablamos de piratas y corsarios, el poder monárquico, los descubrimientos y el tabú que entra de forma esotérica, oculta y misteriosa.

La técnica de la polifonía y el contrapunto aun tiene una especial importancia en esta época, de forma más notable en Alemania y sobretodo en Bach, pero la homofonía adquiere cada vez mas auge y importancia, conviviendo las dos técnicas durante algunas décadas de forma a la par durante esta generación de compositores, algunos de ellos como Bach o Handel, dominándolos con gran maestría.

Bach es uno de los compositores más importantes de la música universal y la cima de la era barroca. Su obra es un resumen y punto final de los cinco siglos

precedentes y pone la base para las siguientes hasta llegar a nuestros días.

Las formas musicales del barroco tardío son prácticamente las mismas del periodo anterior, pero con pequeñas novedades que serán precedentes importantes y abrirán un camino de algunos de los géneros más queridos del clasicismo vienés de la segunda mitad de ese siglo: El concierto para teclado y la sonata con acompañamiento sin bajo continuo.

En cuanto a instrumentos, se hacen varios cambios y algunos instrumentos de etapas precedentes no aguantan hasta el final del barroco y caen en desuso mucho antes, el laúd y la viola la gamba, en general remplazados por otros más nuevos que en esta época alcanzan un gran auge técnico y de prestigio, como el violín, la guitarra o el violonchelo. El clave seguirá omnipresente en toda la música de este periodo culminando su larga

trayectoria de los siglos anteriores en las obras de Bach, Rameau, Handel, y Scarlatti, aunque estará en boga hasta 1770. El órgano seguirá teniendo un peso importante en Alemania, donde con Bach alcanza su más alta expresión en toda la historia.

La nueva generación ilustrada, nacida a partir de 1700, la rechazara por complicada, recargada, por abusar del contrapunto, por árida y antigua, y el estilo quedara apegado a partir de 1730 a las generaciones más viejas del momento, extinguiéndose prácticamente entre 1741 y 1767, con la muerte de Vivaldi, Bach, Handel, Rameau y Telemann.

El Clasicismo es el estilo caracterizado por la transición de la música barroca hacia una música equilibrada entre estructura y melodía. Ocupa la segunda mitad del siglo XVIII. Franz Joseph Haydn, Wolfgang Amadeus Mozart y Ludwig van

Beethoven son tres de sus representantes más destacados

Wolfgang Amadeus Mozart compositor austriaco del periodo clásico. Uno de los más grandes e influyentes en la historia de la música occidental. El filme Amadeus se explica por sí solo, aun basado en una teoría de la muerte del compositor que no está clara, muchos la creyeron, todo el escenario del filme era real, palpable, con los instrumentos de la época, la música, etc.

Del Romanticismo esta demás explicar su estilo y personalidad, se enmarca a Ludwig van Beethoven, compositor alemán, considerado uno de los más grandes de la cultura occidental como el iniciador de esta etapa.

Franz Schubert compositor austriaco, gran incomprendido en su tiempo, cuyos Lieder están entre las obras maestras de

este género, y cuyos trabajos instrumentales son un puente entre el clasicismo y el romanticismo del siglo XIX. Felix Mendelssohn, compositor alemán, una de las principales figuras de comienzos del romanticismo europeo del siglo XIX. Frédéric Chopin, Robert Schumann, Franz Liszt, Richard Wagner, Hector Berlioz, Camille Saint-Saëns, Edvard Grieg y Aleksandr Borodín. Johannes Brahms.

El lied es la forma vocal menor del romanticismo más destacado. El creador del lied es Schubert, sus principales temas eran la muerte, el amor y la naturaleza.

El nacionalismo es una corriente iniciada en Rusia. Mikhail Glinka famoso por su ópera Una Vida para el Zar alentó a Aleksandr Dargomyzhski para ayudarle a convencer a un grupo de cinco compositores rusos a coordinar sus trabajos basados en la cultura rusa. Más

tarde fueron conocidos como El Grupo de los Cinco. La ópera de Dargomyzhski El Convidado de Piedra fue la piedra angular sobre la que se basó esta nueva escuela.

Glinka es comúnmente recordado como el fundador de la música nacionalista rusa con una instrumentación excelente, ofrecía una combinación de lo tradicional y lo exótico. De este período se destacan Smetana y Dvorák, Sibelius y Grieg, Albéniz y Granados.

Movimiento estético que floreció en Europa, en especial en el área alemana, en el primer cuarto del siglo XX y que se caracterizó por la expresividad anímica y subjetiva del arte, como reacción frente a la sensorialidad del impresionismo y el positivismo de fines del siglo XIX. Sus compositores más representativos son los miembros de la llamada escuela de Viena.

El futurismo fue uno de los movimientos iniciales de vanguardia en la Europa del Siglo XX. Esta corriente artística fue fundada en Italia por el poeta italiano Filippo Tommaso Marinetti, quien redacta el Manifeste du Futurisme, y lo muestra el 20 de febrero de 1909 en el diario Le Fígaro de París.

Este movimiento buscaba la ruptura con las tradiciones artísticas del pasado y los signos convencionales de la historia del arte. Intentó enaltecer la vida contemporánea, esto por medio de dos temas principales: la máquina y el movimiento. El futurismo recurría a cualquier medio de expresión; artes plásticas, arquitectura, poesía, publicidad, moda, cine y música; con el fin de construir de nuevo el perfil del mundo. Se da usted cuenta como se encuentra la banda sonora y el cine al final de este

gran sendero histórico que hemos atravesado.

Los primeros trabajos futuristas en el campo de la música empezaron en 1910, mismo año en que se firma el Manifiesto de los músicos futuristas. Los principales compositores futuristas fueron Francesco Balilla Pratella y Luigi Russolo.

Russolo concibe el arte de los ruidos como una consecuencia a los estudios previamente realizados por Pratella. La música de ruidos fue posteriormente incorporada a las performances, como música de fondo o como una especie de partitura o guía para los movimientos de los intérpretes. Russolo fue el antecedente de la -música concreta-, un lenguaje sonoro en el cual se utilizaba cualquier sonido, fuese este uno producido por la naturaleza o por la técnica.

El realismo socialista es una corriente estética cuyo propósito es llevar los ideales del comunismo al terreno del arte. Fue la tendencia artística predominante durante gran parte de la historia de la Unión Soviética, particularmente durante el gobierno de Iósif Stalin. Esto se extendió hacia todo el campo socialista existente.

Las corrientes vanguardistas eran vistas como un natural complemento para las políticas revolucionarias; en las artes visuales florecía el constructivismo y en poesía y música se elogiaban las formas no tradicionales y vanguardistas, como el caso de la ópera atonal La nariz, de Shostakovich, basada en el relato homónimo de Gógol Sin embargo, esta situación no tardó en generar críticas de algunos elementos del Partido Comunista, que rechazó estilos modernos como el impresionismo, el surrealismo, el

dadaísmo y el cubismo, debido a los principios subjetivistas que subyacían a ellos y a los temas que trataban.

El realismo socialista fue, en cierto modo, una reacción contra los estilos burgueses anteriores a la revolución, convirtiéndose en política oficial del Estado en 1932 al promulgar Iósif Stalin el decreto de reconstrucción de las organizaciones literarias y artísticas. Se fundó la Unión de Escritores Soviéticos para promover esta doctrina y la nueva política fue consagrada por el Congreso de Escritores Socialistas de 1934, para ser a partir de entonces estrictamente aplicada en todas las esferas de la producción artística. El 10 de febrero de 1948, se dictó el llamado decreto Zhdánov, que marcó el comienzo de una campaña de críticas y descalificaciones contra muchos compositores soviéticos, entre ellos Vano Muradeli, Dmitri Shostakovich, Serguéi

Prokófiev y Aram Kachaturian. Posteriormente el gobierno de Stalin pasaría a apoyar a alguno de dichos artistas, llegando Shostakovich y Prokófiev a recibir el Premio Stalin. En este período las bandas sonoras no están obligadas a expresar o incorporar obras de dichos autores, solo el estilo se incorpora si se quiere enmarcar el rodaje en estos escenarios que son comunes en filmes que se sitúan en la segunda guerra mundial y posterior.

El Impresionismo musical es un movimiento musical surgido a finales del siglo XIX y principios del XX sobre todo en la música francesa, con la necesidad de los compositores de probar nuevas combinaciones de instrumentos para conseguir una mayor riqueza tímbrica.

El siglo XX estará marcado por dos grandes acontecimientos que serán muy decisivos en la historia de la música

occidental, y marcarán el avance posterior que seguirá la música hasta llegar a nuestros días.

A partir de ahí, la música occidental se vuelve muy experimental y los compositores se empeñan en hallar nuevos caminos tanto en las formas, los instrumentos, los colores, la tonalidad, el ritmo para hacer una música totalmente nueva.

El segundo gran evento y el más reciente es el nacimiento y auge de un nuevo tipo de música que es totalmente diferente de las dos grandes ramas en que se dividía hasta ese momento la música: la étnica y la occidental, la popular. Este tipo de música nacerá hacia 1900 con el género más antiguo de esa música, el Jazz, pero no se asentará ni triunfará definitivamente hasta mediados de siglo con el triunfo arrollador del Rock y Pop de corte anglosajón y americano con Elvis Presley,

momento en que se extiende por todo el mundo. Es como un ciclo por eso terminamos esta parte.

Largometrajes de eventos históricos y biográficos.

He oído opiniones acerca de lo negativo de los filmes biográficos de músicos famosos porque no se crea una banda sonora en sí, lo que se expone es su música, es decir, la misma que conocemos muchos, nada nuevo. Yo no lo creo negativo, al contrario, quizás cuando escuchamos obras de grandes compositores en común que imaginemos paisajes, eventos, situaciones románticas, etc. Pero cuando conocemos la vida del compositor, el enfoque de sus obras y por los problemas que las mismas tuvieron que atravesar para llegar a ser grandes obras clásicas de hoy, es totalmente

diferente. Así mismo amigo lector, cuando se deciden hacer un filme biográfico créanme que se investiga todo, desde la ambientación hasta los contrastes de sus obras con la realdad. Aquí entran especialistas, escritores que toda su vida se han dedicado a la investigación, musicólogos, etc. Podemos ver el caso de Amadeus de miloš Forman, Copiando a Beethoven de Agnieszka Holland, hay varias versiones de Beethoven.

Los instrumentos musicales fuera de época puede ser un anacronismo.

Una orquesta sinfónica o filarmónica tiene generalmente más de ochenta músicos en su lista. Sólo en algunos casos llega a tener más de cien, pero el número de músicos empleados en una interpretación

particular puede variar según la obra que va a ser tocada y el tamaño del lugar en donde ocurrirá la presentación.

El término Orquesta se deriva de un término griego que se usaba para nombrar a la zona frente al escenario destinada al coro y significa lugar para danzar, así, los instrumentos de cuerda se sitúan al frente, de más agudo a más grave, detrás se colocan los instrumentos de viento, primero madera y luego metal, y al final se colocan los instrumentos de percusión y el piano. Eso es todo

De estos instrumentos, hay muchos que son el corazón de la orquesta y nunca se renuncia a ellos, y otros que son auxiliares y no siempre aparecen en la orquesta, pese a ser parte del modelo estándar. Por ejemplo, los violines son imprescindibles pero el piano no siempre se encuentra.

Todo bien, pero hay que ver las épocas por donde transitaron los instrumentos, por ejemplo, la flauta de metal transversal que hoy conocemos no siempre fue así, los contrabajos fueron modificándose del Clasicismo al Romanticismo. Los saxos los inventó Adolphe Sax a principio de la década del año 1840, sería un anacronismo bárbaro ver una escena de filmes del siglo XVIII o antes usando un saxo alto en orquestas, banquetes o festejos reales. La crítica lo ve todo y lo que no se lo imagina.

La influencia en el espectador. Los patrones dentro de la música.

Pensemos en un tipo de tema de sucesos u objetos recurrentes. Más abstractamente, una serie de variables constantes, identificables dentro de un conjunto mayor de datos.

Estos elementos se repiten de una manera predecible. Puede ser una plantilla o

modelo que puede usarse para generar objetos o partes de ellos, especialmente si los objetos que se crean tienen lo suficiente en común para que se infiera la estructura del patrón fundamental, en cuyo caso, se dice que los objetos exhiben un único patrón. Hay veces que los cinéfilos conocen lo que pueda suceder en una trama, y aun sabiéndolo, recibe el mismo impacto. Los largometrajes a veces se vuelven repetitivos en el concepto de estructura, como que el héroe siempre triunfa, el amor siempre vence, el pobre se hace millonario, etc. A veces la música predice muy sutilmente un acontecimiento que a de ocurrir en una escena. Ej. En la película Tiburón de Steven Spielberg, la música sugiere que el tiburón está ahí y viene al ataque aunque en el rodaje no se encuentre físicamente. Otras películas de terror preparan al espectador para darle un buen susto. Más adelante se comenta sobre estos tipos de música y como crearla.

El reconocimiento de patrones es tanto más complejo cuando las estructuras cinematográficas se utilizan para generar

variantes. La informática y la psicología son ámbitos donde se estudian los patrones. La conciencia de patrón de la persona humana está en constante evolución y no es estática.

La comunicación puede tener funciones como informar, persuadir, regular y motivar, entre muchas otras. La función informativa tiene que ver con la transmisión y recepción de la información. A través de ella el receptor accede al caudal de la experiencia social e histórica que se proyecta, la formativa se integra a la formación de hábitos, habilidad intelectual y convicciones. En esta función el emisor influye en el estado mental interno del receptor aportando nueva información, influenciando a este por la imagen y sonido.

La forma persuasiva se aplica donde el emisor pretende modificar la conducta u opinión del receptor de manera que coopere en determinado propósito. Eso existe dentro del cine aunque sea un medio de entretenimiento que forma parte del séptimo arte donde crea

contenidos que el receptor disfruta. En esto que se expone el emisor seria el filme. Yo puedo intentar persuadir con una imagen a un individuo que no sea violento, racista, antisemita, instintos asesinos, pero la música te incita a hacerlo o te limita aceptar que es incorrecta la actitud del filme, documental, reportaje, etc.

Fácilmente podemos imaginar una situación racista en pantalla se le incorpora una música triste, de culpa, sentimental, proponiendo que lo que se está proyectando es un abuso, yo le aseguro que se le aguan los ojos. Ahora, si le incorporamos música que promueven o incitan a una euforia por lo que se visualiza, cambia el mensaje de lo que se quiere.

Existen otras funciones de la comunicación dentro de un filme, una de ellas es la reguladora done el emisor pretende regular la conducta del receptor, por ejemplo en una norma social determinada. También está el control donde se pretende alertar el comportamiento del receptor, por ejemplo estableciendo un sistema de

premios y sanciones sociales. Aquí pueden existir escenas desagradables o incitadoras explicitas pero con un carácter no permanente ni persuasivo. Esto procede como un regulador de estos eventos, el filme posee material comprometedor pero lo maneja con sutileza. Esto más bien se ven en rodajes con temas sociales, postguerras, sistemas políticos represivos, etc., pero fíjense como la música es la que regula también llegando a veces a prevalecer en la escena el sonido ambiente, con una música delicada y cuidadosa.

Llegamos a la motivación que estimula al receptor en la realización de determinados actos, por ejemplo el jefe dentro de una empresa, una personalidad pensadora, así como cosas negativas, vandalismos, liderazgo de cosas ilegales, etc.

Las expresiones emocionales en la comunicación se presentan como el

medio para expresar ideas, emociones, consejos de mejorías para determinados servicios y productos. La cooperación dentro de la comunicación se constituye como una ayuda importante en la solución de problemas. Muchos filmes tratan acerca del chico tímido que al final es un genio o tiene algo sobrenatural que lo hace diferenciar de los demás, a finales de los años 50 y principio de los 60 se produjeron filmes de viajar a la luna, extraterrestres atacando nuestro planeta, etc., que son alertas para interceder en estos temas en la vida real. Hay libros que han servido de guión para producciones muy buenas e investigaciones que llega un momento que la audiencia quiere ver que pasa ahí, entonces aparecen los documentales, reportes, etc. Eso es cooperación en comunicación solucionando problemas de forma entretenida y motivando a una realización palpable. Julio Verne escribió

muchas obras con inventos fantásticos para su época y al final se hicieron realidad, quizás no como él quería, tal vez como nuestra tecnología sería capaz de realizarlo en estos momentos. Así disímiles de ejemplos, artefactos, tele transportación, etc., que puede aportar un filme.

Lo que expresa la música en la escena es importante.

Aquel sistema de comunicación específico en que la transmisión del mensaje se realiza a través de señales acústicas inteligibles para el ser humano se denomina expresión sonora. El lenguaje sonoro lo varios elementos que explicaremos a continuación.

En la palabra, voz humana el lenguaje sonoro es más importante el tono que el

significado de la palabra. Una buena voz comunicadora debe ser, dentro de lo posible: clara, diferenciada, bien timbrada y, sobre todo, inteligible.

La música dentro de la expresión sonora puede ejercer varios roles. Puede ser el propio objeto de la comunicación, puede reforzar otros mensajes y puede cumplir la función de los signos de puntuación. En función del papel que desempeña la música en el lenguaje sonoro, podemos encontrar tres tipos de música: objetiva, subjetiva, descriptiva.

La música objetiva que tiene sentido propio, que se constituye en el propio mensaje, independientemente de lo que sugiera, hace referencia a algo concreto sin que exista la posibilidad de múltiples interpretaciones. Además, en sí misma, la música objetiva es un tipo de música que claramente denota su época, género musical, etc.

La música subjetiva es el tipo de música que refuerza su papel emotivo. Mientras que la música descriptiva es capaz de contextualizar, de situar al oyente en un ambiente. Se trata de dar una imagen sonora fría, desprovista de sentimiento.

Los ruidos, el sonido ambiente o efectos sonoros en el ámbito de la expresión sonora, se define como ruido todo sonido no deseado que interfiere en la comunicación entre las personas en un rodaje, aunque puede ser fructífero para una determinada escena. Muchas películas en postproducción le incorporan ruidos o efectos sonoros a elementos que en plena filmación no pueden o no existen y se quieren recrear en un evento determinado.

El silencio es ausencia de sonido, ya sea palabra, música o ruido. El silencio puede ser consecuencia de un error, pero, comúnmente, en la expresión sonora, el

silencio sirve de pausa reflexiva tras una comunicación, para ayudar a valorar el mensaje. Más allá, el silencio puede utilizarse con una intencionalidad dramática, puesto que el silencio revaloriza los sonidos anteriores y posteriores. Ante esto, podemos establecer que el silencio puede ser objetivo y subjetivo.

El silencio objetivo es la ausencia de sonido al natural, mientras que el silencio subjetivo es el silencio utilizado con una intencionalidad dramática. Es interesante que en muchos filmes se respire el silencio, a veces hasta el mismo actor expresa en el guión que tanto silencio lo asusta.

Y no hay tal silencio. Lo que sucede aquí es que la trama lo necesita para un evento más conmovedor que acontecerá o no, sin embargo no existe tal silencio porque hay ciertos efectos que psicológicamente

nos sugieren la anuncia de sonido.
Cuando analizas y repites la escena varias veces te darás cuenta.

Lo abstracto en el alma de la música y su relación con la escena.

Una escena puede estar bien expuesta, en foco, con un balance de color ideal, bien iluminada, y aun así estar completamente vacía de contenido emocional e impacto. La teoría de la relación entre el sonido y el color es algo natural, ya que la tendencia de asociar estos dos fenómenos es común. Vamos a explicar de forma sencilla cómo funciona, aunque suele ser algo abstracto.

La música en color es cuando la persona visualiza diferentes colores, de acuerdo con algunas características de la música, como el timbre o la frecuencia de la

misma. Dentro del color viene la aparición de paisajes, lugares tenebrosos, grandes batallas e infinidades de cosas que estimulan nuestra imaginación.

En la escena siempre prevalece un color, un ejemplo son los campos de flores, paisajes exóticos, urbanismos, maquinarias enormes, etc.

Si vemos la escena en plena producción sin música, tiene sentido para nosotros porque es lo que estamos haciendo, pero encontrar la música que desprende, es el detalle para quienes están esperando su estreno.

Se asocian más o menos 2 tipos de formas de ver los colores en una tonalidad.

Tonalidad	Tipo I	Tipo II
Do mayor	Blanco rosa	Rojo rosa

Sol mayor	amarillo, dorado, brillante	anaranjado
Re mayor	Amarillo oscuro	Traslado al verde
La mayor	Rosado claro	Verde claro
Mi mayor	Azul, color perlas azules	Azul claro
Si mayor	Negro	Cenizo carbón
Fa sostenido mayor	Verde opaco	Azul verdoso
Re bemol mayor	Naranja brilloso oscuro	Violeta
La bemol	Morado	Azul purpúreo

mayor	púrpura	
Mi bemol mayor	Gris azulado	Metal brilloso pulido
Si bemol mayor	Gris azulado	acero con brillo metálico

Mozart, por ejemplo, afirmó que percibía la tonalidad de Fa Mayor en color amarillo.

¿Y para qué es todo esto?

Puede que percibir el tema musical que se quiere en una escena sea engorroso, porque no va a colocar una música colorida, agradable y primaveral en una noche lluviosa y tenebrosa. Esto lo llamaríamos un anacronismo de contrastes, aunque sea una experimentación en la intención se denota que no coincide y le salta al espectador, pero a la crítica es mejor ni pensarlo.

Una cosa son las tonalidades y otra es el estilo que toma cada compositor para componer. Todos conocemos cuando se oye una composición de Mozart, Chopin, Liszt y muchos más, es algo mágico como los diferenciamos.

El secreto está en los timbres que usan cuando componen para la orquesta sinfónica. El matiz en la preferencia entre las cuerdas, los cobres y las maderas, pero aparejado a todo esto, el uso y apoyo de la percusión. Profundicemos más con respecto al color de estos.

Hay muchas personas que asocian colores a algunas obras de diferentes compositores como:

Nombre del compositor	Color asignado más popular
W. A. Mozart	azul
Frédéric Chopin	verde
Richard Wagner	Luminosa con colores cambiantes
Ludwig van Beethoven	Tendencia al color negro

Ludwig van Beethoven en la 5ta Sinfonía, en el primer movimiento ofrece tonos oscuros pero en el solo de oboe, alrededor de los minutos 4:25 y 4:55, se despliega un rayo de luz blanca muy tenue producida por este instrumento que es aplastada por una oscuridad despiadada. ¿Cómo podemos visualizar esto si no lo vemos?

En las orquestas sinfónicas existen varios grupos de instrumentos. Las cuerdas, los cobres y las maderas. Cada uno ofrece un timbre, matiz y sonoridad armónica

diferente. Desde la segunda mitad del siglo XIX muchos compositores, musicólogos, hombres de ciencias e investigadores del aspecto científico de la música, en reunión celebrada en la Musical Association sugirieron imprimir los pentagramas de las orquestas en distintos colores para su mejor lectura. En lo que respecta a los colores se encontró notable conformidad con los músicos.

Es entonces que aparece la propuesta de:

Sección de la orquesta	Color de impresión en el pentagrama
Cuerdas	Negro
Voz o Voces	Negro
cobres	Rojo
Timbales	Rojo
Maderas	azul

Mozart hace mucho uso de las maderas y violines de donde se desprende gran parte de su color en muchas de sus obras tratando las melodías en tonos medios y agudos. Los tonos graves lo usaban con alguna intencionalidad de los bajos. Esto era común en el Clasicismo. Lo cual muchos compositores de la época se destacaban por su claridad en sus obras.

Es decir mientras más graves más oscuro y de lo contrario más agudo más luz, y esto lo expresan las cuerdas en combinación con los cobres. Y muy importante la tonalidad como la base de la composición, que puede cambiar para dar sensaciones mas rebuscadas y profundas. Es normal que todo lo referente al renacimiento y barroco lo divisemos con ciertos matices oscuros debido a las orquestaciones a veces tan cargadas armónicamente y muchos

contrapuntos. La tonalidad es la base del color y el contenido es la orquesta.

Les recomiendo oír obras de diferentes autores con diferentes tonalidades para que vuele su imaginación y disfrute en la musicalización de un filme toda esta experiencia.

La personalidad de los tonos en función de lo que percibimos.

Algunos escritores sostienen que el carácter de una composición no puede reducirse al modo utilizado. Se pueden encontrar obras musicales en modo mayor que expresan una gran nostalgia, u obras en modo menor con una luminosa esperanza. Hay otros factores muy importantes que pueden dar carácter a una obra: la línea melódica, sus células rítmicas, y principalmente la armonía. En la escena que deseamos musicalizar

A partir del Romanticismo se utilizó una convención de que es imposible de demostrar en la práctica que imponía un cierto carácter o personalidad a cada una de las doce tonalidades.

Las siguientes personalidades son completamente subjetivas, un ejemplo de ello es el tono La bemol mayor, se encuentra caracterizada con Gravedad, muerte y putrefacción cuando una de las obras más dulces de la historia Liebesträume mejor conocida como Sueños de Amor compuesta por Franz Liszt se encuentra en esta tonalidad.

La imagen sonora es un concepto relacionado con la percepción. Se trata de la imagen mental subjetiva que a cada persona le sobreviene ante un estímulo sonoro.

Tonalidad	Personalidad
Do mayor	Alegre, guerrero, completamente puro. Su carácter es de inocencia y de simplicidad. Al mismo tiempo adopta un color claro y suave.
Do menor	Oscuro y triste. Declaración de amor y a la vez lamento de un amor no correspondido. Anhelos y suspiros.
Do # mayor	Miradas lascivas. Pena y éxtasis. No puede reír, pero puede sonreír. No puede aullar, solo puede hacer una mueca de su llanto. Caracteres y sentimientos inusuales.

Do # menor	Sentimientos de ansiedad, angustia y dolor profundo en el alma, desesperación, depresión, sentimientos sombríos, miedos, indecisiones, escalofríos. Si los fantasmas hablaran se aproximarían a esta tonalidad.
Re mayor	Feliz y muy guerrero. El triunfo, Aleluyas, júbilo, victoria.
Re menor	Grave y devoto. Melancolía femenina. El rencor.
Mi ♭ mayor	Crueldad, dureza, amor, devoción, conversación íntima con Dios.

Mi ♭ menor	Horrible, espantoso.
Mi mayor	Querellante, chillón, gritos ruidosos de alegría, placer al reírse. Se puede usar en filmes eróticas.
Mi menor	Afeminado, amoroso, melancólico. Débil romántico.
Fa mayor	Furioso y arrebatado. Seguro
Fa menor	Oscuro, doliente, depresivo, lamento funerario, gemidos de miseria, nostalgia solemne.
Fa # mayor	Triunfo sobre la dificultad, libertad, alivio, superación de obstáculos, el eco de un alma que ferozmente ha lidiado y finalmente conquistó.
Fa # menor	Pesimista, triste, sombrío,

	oscuro, terco a la pasión, resentimientos, descontentos.
Sol mayor	Dulcemente jovial, idílico, lírico, calmado, pasión satisfecha, gratitud por la amistad verdadera y el amor esperanzado, emociones gentiles y pacíficas.
Sol menor	Serio, magnífico, descontento, preocupado por el rompimiento de los esquemas, mal templado, rechinamiento de dientes, disgusto.
La ♭ mayor	Gravedad, muerte y putrefacción.
La ♭ menor	Quejándose todo el tiempo, no complaciente, insatisfecho, corazón sofocado, lamentos,

	dificultades.
La mayor	Alegre, campestre, declaración de amor inocente, satisfacción, la esperanza de volver lo que le pertenece a uno de nuevo al regresar de una partida, juventud, aplausos y creencia en Dios.
La menor	Tierno, lloroso, piedad femenina.
Si ♭ mayor	Magnífico, alegría, amor alegre, conciencia limpia, metas y deseos por un mundo mejor.
Si ♭ menor	Oscuro, terrible, criatura pintoresca y curiosa, ropa de noche, tosco, maleducado, burlesco, descortés, descontento con sí mismo,

sonidos del suicidio.

Si mayor	Duro, doliente, deslumbrante, fuertemente coloreado, anunciando pasiones salvajes, enfado, odios y resentimientos.

Si menor	Solitario, melancólico, ermitaño, paciencia, fe y sumisión esperando el perdón divino.

Esto parecerá una broma, pero busque obras que tengan estas tonalidades o si sabe de música toque en el piano con la derecha el acorde y con la izquierda la nota dominante. Solo una vez y cierre los ojos e imagine lo que percibe en relación con el tono.

Prioridad de una intención que ya conocemos y la utilización de la música para trasmitirla.

Vamos a referirnos al contenido de la mente o la conciencia y a la relación entre la conciencia y el mundo. Fundamentalmente, la intencionalidad significa que la actividad de la mente se refiere, indica o contiene un objeto. Desde otro punto de vista, se puede decir que gracias a la intencionalidad un sujeto es capaz de conocer la realidad que lo circunda y que además tiende naturalmente hacia ella, y, al mismo tiempo, al propio yo, no como objeto, sino en cuanto sujeto del hecho o estado psíquico. La intencionalidad no se reduce al estudio de la intención de la voluntad. Hay que buscar la intención que queremos en una escena con todos los elementos y herramientas que podamos, los casos más comunes son los de la tristeza. Observamos una escena muy melancólica o emotiva y el detonante de las lagrimas lo pude dar simplemente dos

o tres notas suaves sin ningún protagonismo y entonces sucede la magia... los espectadores se entristecen e incluso pueden llorar.

Que caracteriza a las composiciones musicales.

Las composiciones musicales son muchas veces sometidas a reglas estrictas de armonía, aunque la libertad del compositor, en ocasiones, se esconde por estas restricciones. La melodía es, seguramente, la parte más importante en el proceso de construcción de una pieza; esta, la melodía, va a ser lo que la caracterice como única.

El enlace coherente de varios sonidos es lo que definen la armonía, de tal forma que tienden a enriquecer una melodía. Por lo que una musicalización atiborrada de melodías puede ser tediosa aun cundo sea una excelente escena con lujos de detalles.

Para la composición musical es necesario saber teorías de musicalización pero

puede ser muy libre de reglas dependiendo del ámbito o marco en el que la música va a ser utilizada.

La composición en la música clásica está sujeta a normas estrictas y su estudio involucra varios años de trabajo en los conservatorios. En general, para escribir una buena pieza de música clásica es necesario tener conocimientos profundos sobre música. Lo cual suele darse en personas que han obtenido un diploma en composición y armonía. Pero no siempre es así, ya que puede haber excepciones dependientes del talento personal y la experiencia.

En música popular la composición es completamente diferente con respecto al ámbito de la música clásica, teniendo en cuenta el público al que se va dirigida y los métodos utilizados en el proceso de composición. De hecho, la composición de música pop no debe estar sujeta a normas estrictas como la música clásica y también puede ser creada por músicos autodidactas, que encajan en la categoría de cantautores.

En la música que se crea para las filmes existe una variedad de géneros bastante amplia. El género musical del cine va íntimamente unido a la filmación, dependiendo de la escena, el género cinematográfico o el temperamento que desarrollan los personajes. En la música de cine podemos encontrarnos con música clásica y semiclásica, así como con música pop, rock, folk, etc.

Dentro de los compositores de cine destacan Henry Mancini, Ennio Morricone, Nino Rota, John Williams, James Newton Howard, Hans Zimmer, Alexandre Desplat o Yann Tiersen, entre otros.

Descubriendo la sensibilidad de la música y la escena.

De acuerdo al temperamento sanguíneo que está basado en un tipo de música nerviosa, rápida y equilibrada que se

caracteriza por poseer una alta sensibilidad, un bajo nivel de actividad y fijación de la concentración y una moderada reactividad al medio, es extrovertida y manifiesta alta flexibilidad a los cambios de ambiente un ejemplo una persona apta en deporte. Se trata de una música cálida, campante, vivaz que se disfruta en la escena, suele ser receptiva por naturaleza, las emociones externas encuentran fácil entrada en su interior en donde provocan un alud de respuestas dentro de la escena que pueden servir de transición a otra escena, manteniendo la misma melodía. Lo más interesante de esto es que usted amigo lector casi siempre no se da cuenta de esta transición de un ambiente a otro con el mismo tema. Aquí la banda sonora se fundamenta en los sentimientos más que en la reflexión. Es tan comunicativa que es considerada extrovertida capaz de tener una capacidad insólita para

disfrutar y por lo general contagia a los demás su espíritu que es amante de la diversión.

Basado en un tipo de música lenta y equilibrado el temperamento flemático que caracteriza es por tener una baja sensibilidad pero una alta actividad y concentración de la atención; es característico de su naturaleza la baja reactividad a los estímulos del medio, y una lenta correlación de la actividad a la reactividad, es introvertida y posee baja flexibilidad a los cambios de ambiente.

La banda sonora se manifiesta tranquila, nunca pierde la compostura y casi nunca es enfadada. Por su equilibrio, es la más agradable de todas las melodías. Trata de involucrarse demasiado en las actividades de relleno de fondos y es capaz de llevar el hilo conductor de varias escenas al mismo tiempo.

El temperamento melancólico en una banda sonora resulta ser débil, posee una muy alta sensibilidad, un alto nivel de actividad y concentración de la atención, así como una baja reactividad ante los estímulos del medio, y una baja correlación de la actividad a la reactividad; la banda sonora caracteriza una baja flexibilidad a los cambios en el ambiente.

La música es abnegada, perfeccionista y analítica. Es muy sensible emocionalmente. No se lanza a impactar una carga emotiva el espectador, sino deja que el mismo venga a ella. Sus tendencias perfeccionistas y su conciencia hacen que sea muy fiable, pues no se distancia de la escena ni abandona al espectador más bien cuenta con él para que entienda más adelante lo que se quiere. Además de todo, posee un gran carácter que le ayuda a terminar lo que comienza.

Una banda sonora con un temperamento colérico está basada en un tipo de melodías rápidas y desequilibradas, posee alta sensibilidad y un nivel alto de actividad y concentración de la atención, aunque tiene alta reactividad a los estímulos del medio y una muy alta correlación, también es flexible a los cambios de ambiente. Cuando se le describe su naturaleza, trata de establecer formas violentas dentro de las escenas como persecuciones, eventos catastróficos, guerras continuas, etc. Es una música calurosa, rápida, activa, práctica, voluntariosa y muy independiente. Es decir que toma un protagonismo que te arrastra en toda la trama. Generalmente, prefiere la actividad. No necesita ser estimulada por una escena, sino que más bien la estimula con sus inacabables ráfagas de energía.

La teoría del mensaje subliminal y la realidad.

Hablamos de un mensaje o señal diseñada para pasar por debajo de los límites normales de percepción. Entre los ejemplos, puede mencionarse un mensaje en una canción, inaudible para la mente consciente pero audible para la mente inconsciente o profunda; o una imagen transmitida de un modo tan breve que pase desapercibida por la mente consciente pero, aun así, percibida inconscientemente. La persona puede no percibir el mensaje en forma consciente, pero sí de manera subconsciente.

Los mensajes subliminales pueden ser desde simples comerciales para inducir a consumir un producto, hasta mensajes que pueden cambiar de alguna manera la actitud de una persona. Cabe destacar

que un consenso casi total entre psicólogos e investigadores llegó a la conclusión de que los mensajes subliminales no producen un efecto poderoso ni duradero en el comportamiento, a no ser que estos estén presentes en la vida de las personas de forma excesiva. Así que puede hacer un comercial con música colorida vendiendo casas, decoraciones o alimentos que contengan colores llamativos y apetitosos. Puede ser cualquier género, usted no está obligando a nadie a comprar con influencias enigmáticas, solo le estas dando más información que no se percibe en una escena sin música para ser más profesional y cumplir su objetivo. En otros epígrafes hablaremos de los spots publicitarios. Recuerde que hablamos de música en los lenguajes subliminares donde la misma ayuda a entender la intención de lo que se quiere.

Esto del mensaje subliminal lo han tratado de exponer muchas veces como una teoría bien seria. En 1957, James Vicary, publicitario estadounidense, demostró el taquistoscopio, máquina que servía para proyectar en una pantalla mensajes invisibles que pueden ser captados por el subconsciente. Su teoría fue recogida por el escritor Vance Packard en el libro Las formas ocultas de la propaganda que causó preocupación de las autoridades estadounidenses en plena Guerra Fría con la entonces Unión Soviética. Una ley prohibió el uso de publicidad subliminal y la CIA comenzó a estudiar su utilización contra el enemigo.

Sin embargo, cuando los jugadores independientes trataron de replicar el experimento junto a Vicary, el fracaso fue completo. Cuando Vicary publicó su asombroso descubrimiento, su empresa atravesaba graves problemas económicos.

En 1962, el autor reconoció públicamente que se habían manipulado los resultados.

El último y más grande de todos los análisis científicos de esta teoría fue el meta análisis de C. Trappery en 1996 e incluyó los resultados de veintitrés experimentos diferentes. Ninguno probó que los mensajes subliminales causen efecto de comportamiento compulsivo.

Sin embargo el meta análisis de C. Trappery de 1996 ha sido refutado diez años más tarde, en 2006, por los investigadores Johan C. Karremansa, Wolfgang Stroebeb y Jasper Claus, del Departamento de Psicología Social de la Radboud University Nijmegen y del Departamento de Psicología Social y Organizacional de la Universidad de Utrecht, quienes citan el experimento de Vicary como un experimento ampliamente desacreditado, y que, sin embargo no

invalida la hipótesis de la efectividad de los mensajes subliminales.

Estos investigadores finalmente han demostrado que si las condiciones son las correctas los mensajes subliminales funcionan.

La luz que no vemos en la escena.

La caracterización de la luz con un tipo de belleza de signo trascendente proviene de la antigüedad, y probablemente existió en la mente de muchos artistas y religiosos antes de plasmarse la idea por escrito. En muchas religiones antiguas se identificaba la deidad con la luz. Ya en la Torá comienza con la frase hágase la luz en Génesis 1:3, añadiendo que Dios vio que la luz era buena Génesis 1:4. Este bueno tiene en hebreo un sentido más ético, pero en su traducción al griego se empleó el término que significa bello, en el

sentido de la kalokagathía, que identificaba bondad y belleza; aunque posteriormente en la Vulgata latina se hizo una traducción más literal, quedó fijada en la mentalidad de la humanidad la idea de la belleza intrínseca del mundo como obra del Creador. Por otro lado, las Sagradas Escrituras identifican la luz con Dios, Hashem, Adonay, etc.

Solo decir con respecto al nivel de luz en una escena, que los tonos graves originan oscuridad y los agudos luz. Es como un espectro del negro al blanco, de grave, medio y agudo.

Es por eso que las escenas donde se busca algo de placer, aparecen los coros femeninos de sopranos y contraltos con música muy luminosa con bases armónicas muy llamativas, muchas veces citan el Aleluya de Haendel.

Por el contrario las noches son representadas por una base armónica de tonos graves. Estos temas no son horribles como se puede pensar. Existen bandas sonoras que exponen excelentes temas melódicos en esta tonalidad, también existen compositores que hacen de estos estilos los filmes más tenebrosos.

Lo que pida una escena en niveles de luz lo podemos regular según su luminosidad para empastar de cierta forma la banda sonora en contraste con los ambientes expuestos. En el claro de luna de Beethoven, el primer movimiento, se expresa el romanticismo en toda su intención. Muchas personas lo asocian con un reflejo suave de la luna sobre el agua. La melodía es suave en tonos medios, además do sostenido menor. Anteriormente expongo la personalidad de las tonalidades.

Herramientas en la música de cortina, efectos con la orquesta en vivo y recursos Electroacústicos.

Los efectos de sonido o efectos de audio son sonidos generados o modificados artificialmente. Es un proceso de sonido empleado con finalidades artísticas o de contenido en el cine, la televisión, las grabaciones musicales, los videojuegos, los dibujos animados, las representaciones en directo de teatro o musicales y otros medios. En el cine y las producciones televisivas, los efectos de sonido se graban y reproducen para dar un contenido narrativo o creativo sin el uso de diálogo o música. El término se aplica frecuentemente a un proceso aplicado a una grabación, no a la grabación en sí misma. En la producción cinematográfica y televisiva profesional, el diálogo, la música y los efectos de sonido

se tratan como elementos separados. Ni los diálogos ni la música se incluyen entre los efectos de sonido, aunque se les apliquen procesos, como reverberación o flanging, que se podrían entender como efectos.

Aquí se encuentra el viento, la lluvia, relámpagos, sonidos de vientos contra los sonajeros colgantes, seres espirituales que se le atribuyen efectos específicos.

Un efecto sonoro puede llegar a mostrar un efecto de tensión en una escena. Y digo más, puede llegar a ser protagonista de la misma.

La función psicológica de la música en con la escena.

Le ofrezco un reto amigo lector, trate de ver el mejor filme que le guste, después que lo disfrute plenamente trate de

recordar algún pasaje musical o alguna melodía. Seguramente recordará algo vagamente. Esto nos dice que la banda sonora logró su objetivo.

Tenemos que decir que el leitmotiv que por lo general es una melodía o secuencia tonal corta y característica, recurrente a lo largo de una obra, sea cantada o instrumental. Por asociación, se le identifica con un determinado contenido poético, y hace referencia a él cada vez que aparece. Así, una determinada melodía puede simbolizar a un personaje, un objeto, una idea o un sentimiento.

Se considera una herramienta también extensamente usada en bandas sonoras de filmes, como Tiburón, las de James Bond e Indiana Jones, El exorcista, Star Wars, El puente sobre el río Kwai, El paciente inglés, Desayuno con diamantes, Charada, o El mago de Oz.

También se utilizó en aquellas series de televisión donde la música de fondo juega un papel realmente importante, este recurso es usado extensamente para adherir ambientación. No es raro escuchar un leitmotiv específico en varios temas para indicar que pertenece a un personaje importante o grupo de personajes.

Usted puede tener una personalidad creativa.

Existen en muchos casos una serie de estudios en los que se compara a individuos creativos, seleccionados con base en sus logros y entre los que hay arquitectos, científicos y escritores, con sus colegas menos creativos. La diferencia entre los altamente creativos y los relativamente no creativos no reside en la

inteligencia tal como ésta se mide en las pruebas de inteligencia.

¿Cómo puedo ser más creativo?

Confianza en sí mismo, Valor, Flexibilidad, Alta, capacidad de asociación, Finura de percepción, Imaginación, Capacidad crítica, Curiosidad intelectual, Soltura y libertad, Entusiasmo, Profundidad y Tenacidad.

No se angustie si no puede crear algo que se quiere.

La inspiración no se puede enseñar, aunque se puede aprender, rompiendo la vida rutinaria, es decir, rompiendo con hacer siempre lo mismo o, quizá, simplemente, con hacer más de lo mismo. Eso significa que el mismo individuo que está buscando la imaginación o la idea creativa es quien debe explorar en su

propia mente y trabajar en sí mismo para desarrollar sus propias habilidades de pensamiento y personalidad.

Los bloqueos en principio, pueden deberse a varias circunstancias como una especialización muy profunda ahí tenemos el Racionalismo extremo, Enfoque superficial, Falta de confianza, Motivación reducida, Capacidad deficiente para escuchar, Respeto excesivo por la autoridad, Espíritu no crítico y no observador.

Usted puede bloquearse por distinta naturalezas como los Bloqueos emocionales que por lo general tienden al miedo de hacer el ridículo, o a equivocarnos, y está relacionado con una autocrítica personal negativa. Los Bloqueos perceptivos que al observar el mundo que nos rodea, lo vemos con una óptica limitada y reducida, no pudiendo observar lo que los demás, los creativos,

ven con claridad. Y los Bloqueos culturales donde las normas sociales nos entrenan para ver y pensar de una manera determinada, lo que nos da una visión estrecha.

Encuentre ser creativo

Muchas formas por las que puede incrementarse la creatividad han sido sugeridas por estudios acerca de los estados mentales durante los que los individuos creativos tienen generalmente sus inspiraciones. El proceso creativo es prácticamente invariable. La mente es preparada previamente, a propósito o no, mediante la compilación de toda la información relevante sobre el problema que le preocupa y es cuando surge la inspiración imaginativa que parece darse a menudo durante viajes en tren o en autobús, o en el baño, situaciones ambas,

que por su monotonía pueden producir un estado de ensimismamiento, propicio al trance creativo. En esos estados de consciencia, las barreras que se oponen al inconsciente caen y se da rienda suelta a la fantasía y a la imaginación.

Mensajes en pocos minutos.

El comercial de televisión, cuña, anuncio o spot televisivo es un soporte audiovisual de corta duración utilizado por la publicidad para transmitir sus mensajes a una audiencia a través del medio electrónico conocido como televisión. Su duración se encuentra usualmente entre los 10 y los 60 segundos. Sin embargo, aunque no es común, es posible encontrar comerciales de 5 ó 6 segundos o que llegan incluso a los 2 minutos de duración. La denominación de spot se

refiere precisamente a los anuncios televisivos o radiofónicos que duran entre 5 y 60 segundos para promocionar un producto, servicio o institución comercial. A partir del minuto de duración en adelante y hasta los cinco minutos, el anuncio puede denominarse como cápsula. Actualmente se producen promocionales con una duración mayor a los cinco minutos y cuya estructura semeja la de un programa televisivo segmentado y cortado por bloques, a los que se denominan infocomerciales, que son construcciones programáticas complejas en donde intervienes conductores, expertos, testigos del uso del producto y hasta público que está presente en el momento de la grabación del programa. Ya hicimos referencia de la música en el epígrafe Lenguaje subliminal.

En el idioma español, particularmente en Chile, México y Colombia es común

encontrar que en el lenguaje coloquial, los spots televisivos reciban el nombre de comerciales. Un término que se puede prestar a discusión puesto que no todos los spots que se emiten tienen fines comerciales. También los spots televisivos pueden responder a la llamada publicidad política. También en otros países como por ejemplo Venezuela y Colombia se les da erróneamente el nombre coloquial de propagandas.

El primer comercial de televisión de la historia fue transmitido en EE. UU. El 1 de julio de 1941. La empresa fabricante de relojes Bulova pagó 4 dólares para un espacio en la estación de televisión WNBC antes de un partido de béisbol entre los Dodgers de Brooklyn y los Phillies de Filadelfia. El spot de 10 segundos muestra una imagen de un reloj en un mapa de los Estados Unidos.

Antes de los años 60 se utilizaban dibujos animados en blanco y negro, bidimensionales y sin mucho tratamiento gráfico. Se les agregaban ritmos de canciones infantiles pegajosas. Estos eran una forma rápida de elaborarlos y que además no requería de gran inversión, además de que despertaban gran simpatía por parte del público. Después de los años 60 hubo dos eventos detonantes como la aparición de aparatos y su necesidad de promoción y la libertad de expresión que paulatinamente empezaba a aparecer. En los años 70 la aparición de la televisión a color provocó un cambio de técnicas y creatividad que debían adaptarse. Luego en los años 80's se empezaron a utilizar personajes famosos para que tuvieran una mayor difusión.

Al llegar los años 90, con la aparición de nueva tecnología desató una ola creativa,

pues ahora se podía hacer posible lo que en décadas pasadas no era posible hacer. Y ahora el siglo XXI es caracterizado por el total empleo de innovaciones tecnológicas y nuevas formas de expresar la creatividad.

También cabe recalcar que los spots son fundamentales para el buen funcionamiento y el financiamiento de la televisión. La música hoy en día para los spots publicitarios es bastante procesada y analizada para un mejor producto final y por supuesto, una buena compensación monetaria.

Musicalizando segundos.

La música juega un papel rápido y persuasivo con creatividad y profesionalismo. Cuando el producto es

utilizado extensamente, los publicistas esperan convencer a compradores potenciales haciéndoles tararear algún estribillo. La música puede estar compuesta expresamente para un anuncio o utilizar una melodía conocida tanto en su versión original como adaptada para la ocasión. Algunas melodías insertadas en anuncios han llegado a ser tan populares que han conseguido lanzar al estrellato a sus autores. Una práctica que se ha utilizado con éxito en los últimos años es la inclusión en un anuncio de un tema que no se ha lanzado oficialmente al mercado. De este modo, el autor difunde su canción que alcanza notoriedad de forma gratuita, mientras que el publicista se beneficiará de la asociación posterior que hagan los consumidores con el producto cuando oigan el tema de su propio intérprete.

Los formatos de spots políticos son fáciles de musicalizar debido a que existen temas de estilo patrióticos que hacen un fondo imperceptible y estalla en el momento de aplausos o alguna frase representativa a su postura política.

¿Qué podemos pensar cuando se escucha la palabra Banda Sonora?

La Banda Sonora para entenderla hay que ver como es su funcionamiento interno, a pesar de todo lo que hemos escrito sobre ella.

Tema de Entrada, Inicio y Cabecera. Suele ser el tema o canción que da comienzo a la filme o serie para la que ha sido compuesta, también se le conoce como Opening o Main Title, en inglés. La música de fondo o incidental. Son el conjunto de

temas que representan el grueso de la composición dentro de una banda sonora. Pueden ser instrumentales o cantados. También puede haber canciones o temas de autores diferentes al que compuso en origen la obra musical; a una canción de ese tipo se le llama canción insertada.

El Tema de Salida, Cierre y Final. Suele ser el tema o canción que suena junto con los créditos finales del filme o serie para la que ha sido compuesta. También se le conoce como Ending o Closing, en inglés.

Algunos de los compositores más famosos de bandas sonoras para el cine son:

John Williams, Tiburón, Star Wars, Superman, Harry Potter, Indiana Jones, La lista de Schindler, E.T., el extraterrestre, Parque Jurásico.

Ennio Morricone, El bueno, el feo y el malo, La Misión, Cinema Paradiso, Érase una vez en América, Orca, la ballena asesina, La Cosa.

Vangelis, Blade Runner, Carros de fuego, 1492: La conquista del paraíso.

Hans Zimmer, El rey león, Gladiator, Piratas del Caribe, Origen, El caballero oscuro.

Joe Hisaishi, El viaje de Chihiro, La princesa Mononoke, Nausicaä del Valle del Viento, El castillo ambulante, Kids Return.

Nino Rota, El Padrino, Romeo y Julieta, La dolce vita.

Danny Elfman, Beetlejuice, Eduardo Manostijeras, Pesadilla antes de Navidad, Sleepy Hollow, La Novia Cadáver, Batman de Tim Burton.

Jerry Goldsmith, Mulán, Alien, NIMH, el mundo secreto de la señora Brisby, Rambo, Instinto básico, CongoGremlins o Desafío total.

Howard Shore, El señor de los anillos, El aviador o The Departed.

James Horner, Avatar, Una mente maravillosa, Braveheart, Titanic, Apolo 13, Aliens, el regreso.

Elliot Goldenthal, Alien 3, Entrevista con el Vampiro, Heat, Esfera, Final Fantasy, Batman de Joel Schumacher, y Frida.

Trevor Jones, El último mohicano, Notting Hill, Dark City, Desde el infierno, En el nombre del padre.

James Newton Howard, Nominado en 7 ocasiones a los Óscars, autor de El príncipe de las mareas, Defiance, Michael Clayton, The village, El fugitivo, y el Batman de Christopher Nolan

Otros compositores quizá algo menos conocidos por componer también para sectores como la televisión, los videojuegos o la animación son

Graeme Revell, Autor de una ingente cantidad de obras tanto para el cine y vídeojuegos como Call of Duty.

Randy Edelman, Dragonheart, MacGyver, La momia: la tumba del emperador Dragón, 27 vestidos, xXx, Dragón, La historia de Bruce Lee.

Michael Giacchino, Premiado con el Óscar, Globo de Oro y Grammy por Up, autor de Super 8 y Los Increíbles y bandas sonoras para series de televisión como Alias o Perdidos. También es el autor de la galardonada banda sonora del vídeojuego Medal of Honor.

Steve Jablonsky, Para el cine La isla, Transformers, la televisión y vídeojuegos

como Prince of Persia, Las Arenas Olvidadas y Gears of War 2.

John Powell, Sobre todo en películas de animación como Río, Cómo entrenar a tu dragón, Kung Fu Panda, Shrek, La ruta hacia El Dorado, Ant Z. Nominado al Óscar por Cómo entrenar a tu dragón y ganador de varios Premios Annie y ASCAP entre otros.

Otros autores destacados,

John Barry Memorias de África, Bailando con lobos, Chaplin.

Klaus Badelt Piratas del Caribe, La maldición de la Perla Negra.

Clint Mansell Réquiem por un sueño, Doom.

John Debney La Pasión de Cristo, La isla de las cabezas cortadas.

Alberto Iglesias El Jardinero Fiel, Cometas en el Cielo, El Topo.

Los matices de la música en el cine.

La dinámica de la música en el cine hace referencia a las graduaciones de la intensidad del sonido. Dentro de la terminología musical se denomina matiz dinámico o de intensidad a cada uno de los distintos grados o niveles de intensidad en que se pueden interpretar uno o varios sonidos, determinados pasajes o piezas musicales completas.

La intensidad musical es la cualidad que diferencia un sonido suave de un sonido fuerte. Depende de la fuerza con la que el cuerpo sonoro sea ejecutado y de la

distancia del receptor de la fuente sonora. En psicoacústica la diferencia que mide la percepción de la intensidad musical se define como sonoridad.

La dinámica de transición hace referencia a que la intensidad de uno o más sonidos puede ser aumentada o disminuida de forma paulatina. Tenemos que tener en cuenta la distancia entre los elementos en la escena que vamos a musicalizar. Un ejemplo claro está en un auto que viene lejano mientras corres a caballo a ver quiénes son. Aquí el sonido del motor del carro debe ser menor que el galope del caballo, así como el sonido de las correas, la respiración del animal, etc. A medida que se acerca el jinete al auto se comienzan a emparejar la intensidad de los sonidos, aunque la banda sonora permanezca a nivel fijo.

La ejecución de la dinámica musical es relativa y suele ser subjetiva. Depende del

estilo o periodo histórico al que pertenezca la obra, ya que existen ciertos convencionalismos estéticos; pero también depende de la consideración personal y condición emocional del intérprete. Los matices como forte o piano no tienen un significado preciso ya que son indicaciones relativas y dependerán de la graduación de dinámicas que se utilice en una determinada obra en función de la escena.

El recurso del silencio como una herramienta en la escena.

Hablamos de la ausencia total de sonido, sin embargo, que no haya sonido alguno no siempre quiere decir que no haya comunicación. El silencio ayuda en pausas reflexivas que sirven para tener más claridad de los actos. El silencio es igual

de importante que el sonido porque sin sonido no se podrían hacer silencios. En la música, por ejemplo, sin silencio las canciones serían muy rápidas y no habría tiempo para que respirara quien la está interpretando. Generalmente, el silencio sirve de pausa reflexiva tras una comunicación, para ayudar a valorar el mensaje. Más allá de la simple puntuación, el silencio puede utilizarse con una intención dramática, puesto que el silencio revaloriza los sonidos anteriores y posteriores. Así pues, el silencio puede ser silencio objetivo y silencio subjetivo.

En la comunicación sonora, silencio objetivo es aquel silencio que no es fruto de un error técnico, pero que sólo es eso, una ausencia de sonido, sin más connotaciones. Esta terminología se utiliza en contraposición al silencio subjetivo, que tiene una intencionalidad dramática.

Esto es evidente dentro de la expresión sonora o lenguaje sonoro el cual es un sistema de comunicación específico en que la transmisión del mensaje se realiza a través de señales acústicas inteligibles para el ser humano.

El lenguaje sonoro lo componen varios elementos como la palabra o voz humana que en el lenguaje sonoro es más importante el tono que el significado de la palabra .Una buena voz comunicadora debe ser, dentro de lo posible: clara, diferenciada, bien timbrada y, sobre todo, inteligible.

La música dentro de la expresión sonora es la que puede ejercer varios roles. Puede ser el propio objeto de la comunicación, puede reforzar otros mensajes y puede cumplir la función de los signos de puntuación. En función del papel que desempeña la música en el lenguaje sonoro, podemos encontrar tres

tipos de música que pueden ser objetiva, subjetiva y descriptiva.

La música objetiva es aquella música que tiene sentido propio, que se constituye en el propio mensaje, independientemente de lo que sugiera. Hace referencia a algo concreto, sin que exista la posibilidad de múltiples interpretaciones. Además, en sí misma, la música objetiva es un tipo de música que claramente denota su época, género musical, etc.

La música subjetiva es aquel tipo de música que refuerza su papel emotivo mientras que la música descriptiva Es aquel tipo de música capaz de contextualizar, se situar al oyente en un ambiente concreto donde se trata de dar una imagen sonora fría, desprovista de sentimiento.

En el ámbito de la expresión sonora, se define como ruido todo sonido no

deseado que interfiere en la comunicación entre las personas

Los silencios se caracterizan por la ausencia de sonido, ya sea palabra, música o ruido. El silencio puede ser consecuencia de un error, pero, comúnmente, en la expresión sonora, el silencio sirve de pausa reflexiva tras una comunicación, para ayudar a valorar el mensaje. Más allá, el silencio puede utilizarse con una intencionalidad dramática, puesto que el silencio revaloriza los sonidos anteriores y posteriores.

El cine y la música sugerente a representaciones.

Este tipo de música música tiene por objetivo evocar ideas o imágenes extra-musicales en la mente del oyente, representando musicalmente una escena, imagen o estado de ánimo. Al contrario, se entiende por música absoluta aquella

que se aprecia por ella misma, sin ninguna referencia particular al mundo exterior a la propia música. El término se aplica exclusivamente en la tradición de la música clásica europea, particularmente en la música del periodo romántico del siglo XIX, durante el cual el concepto va a tomar gran popularidad, llegando a convertirse en una forma musical autónoma, a pesar de que antes ya habían existido piezas de carácter descriptivo. Habitualmente el término se reserva a las obras puramente orquestales y por lo tanto no es correcto utilizarlo para la ópera y los lieder.

El término música programática no se usa cuando se habla de música popular. La tradición de piezas exclusivamente orquestales con programa ha disfrutado de continuidad en algunas piezas para orquesta de jazz, principalmente debidas a Duke Ellington. Las piezas instrumentales en la música popular a menudo tienen un título descriptiu suggerent, por el que pueden ser consideradas música de programa, y se pueden encontrar álbumes dedicados a desarrollar una idea programática

concreta. Algunos géneros de música popular son más susceptibles que otros de contener elementos programáticos; como por ejemplo new age, surf rock, jazz fusión, progressive rock, art rock o varios géneros de techno music.

El efecto sonoro o música que se manifiesta descriptiva sugiere musicalmente fenómenos de la naturaleza o determinadas situaciones. Por ejemplo las cuatro estaciones, de Antonio Vivaldi.

El poema sinfónico es una composición para orquesta, con un solo movimiento que está determinada por algo externo a la descriptiva o poética. Su objetivo es mostrar musicalmente esa idea o poema. Por ejemplo Danza macabra, de Saint-Saëns.

La música incidental es la música incidental es la música que se compone para un momento concreto de una obra de teatro, principalmente. Hoy en día correspondería a ciertas bandas sonoras del cine, música compuesta para unas determinadas imágenes exclusivamente.

Los sonidos nos deseados.

El ruido es la sensación auditiva inarticulada generalmente desagradable. En el medio ambiente, se define como todo lo molesto para el oído o, más exactamente, como todo sonido no deseado. Desde ese punto de vista, la más excelsa música puede ser calificada como ruido por aquella persona que en cierto momento no desee oírla. Cuidado con temas que pueden desmoronar la intención en una escena.

En el ámbito de la comunicación sonora, se define como ruido a todo sonido no deseado que interfiere en la comunicación entre las personas o en sus actividades.

Cuando se utiliza la expresión ruido como sinónimo de contaminación acústica, se está haciendo referencia a un ruido. Hay filmes que en pleno rodaje captan ruidos que afortunadamente con los avances tecnológicos que hoy existen en edición se sustituyen por un sin números de

elementos que reconstruye gran parte de la sonoridad que requiere nuestra escena.

Este tipo de música tiende a cuestionar la distinción que se hace en las prácticas musicales convencionales entre el sonido musical y no musical. La música Noise incluye una amplia gama de estilos musicales y prácticas creativas basadas en sonidos, que cuentan con el ruido como un aspecto primordial. Pueden incluir ruido generado acústicamente o electrónicamente, e instrumentos musicales tradicionales y no convencionales. También puede incorporar el sonido en directo de máquinas, técnicas vocales no musicales, medios de audio físicamente manipulados, grabaciones de sonido procesadas, grabación de campo, ruido generado por computadora, proceso estocástico y otras señales electrónicas producidas al azar como la saturación,

acople, ruido estático, silbidos y zumbidos. También puede haber énfasis en altos niveles de volumen y largas piezas continuas. De manera más general la música Noise puede contener aspectos como la improvisación, técnicas extendidas, cacofonía y la indeterminación, y en muchos casos el uso convencional de la melodía, la armonía, el ritmo y el pulso se suele prescindir.

El movimiento de arte futurista fue importante para el desarrollo de la estética del Noise, al igual que el movimiento de arte dadaísta, y más tarde los movimientos artísticos surrealista y Fluxus.

La importancia del ritmo en las artes visuales.

En las artes visuales y en la composición visual, se habla de que hay ritmo cuando existe una ordenación determinada en sus líneas de movimiento o una repetición armónica de una línea, una forma, un color o un foco lumínico. Los objetos o figuras pueden yuxtaponerse para producir una composición rítmica. La banda sonora debe estar en ritmo con todo lo anterior dicho. Hay filmes que coincide los movimientos visuales de una escena con la música, llegando a ser importantes en una transición de cuadro a cuadro. El ritmo en el cine es la cadencia producida por el montaje, según la diversa longitud de los fragmentos montados.

La texturización del sonido en el Cine

Para que entiendan esto es un sonido compuesto por muchos eventos que guardan características estacionarias a lo largo del tiempo. El timbre no debe tener variaciones abruptas, el ritmo no debe incrementarse o desacelerarse, es decir, que los sonidos que tienen un ataque muy pronunciado no deben considerarse como texturas sonoras. Esta característica de estabilidad a lo largo del tiempo, tiene una connotación semántica muy importante. Este tipo de sonidos en contradicción con el habla o la música no conduce un mensaje directo al receptor. Estos sonidos son parte del ambiente y los humanos los identifican, extrayendo información de ellos para contextualizar el ambiente circundante. Por esto, sonidos naturales como la lluvia, los truenos, el fuego, o el viento, son ejemplos claros de lo que se considera actualmente una textura sonora.

El Impulso musical en las artes visuales.

Un impulso o motivo musical es una breve figura melódica y rítmica o solo rítmica, de diseño característico, que ocurre una y otra vez en una composición o sección, como elemento unificador. El motivo se distingue del tema o del sujeto por ser mucho más breve y generalmente fragmentario. En efecto, los motivos suelen derivarse de los temas, y estos últimos se dividen en elementos más breves. Aun sólo dos notas pueden constituir un motivo, si son lo suficientemente características, melódica y/o rítmicamente.

En las artes visuales, establecemos que un motivo es un elemento de un patrón, una imagen o parte de ella, o un tema básico.

Es un modelo según el cual se reproducen otros objetos. Un motivo puede ser repetido en un diseño o composición, a menudo muchas veces, o simplemente, puede ocurrir una vez en una obra.

Un motivo puede ser un elemento en la iconografía de un tema en particular o el tipo de objeto que se ve en otras obras. El arte ornamental o decorativo, por lo general, puede ser analizado sobre la base de una serie de elementos diferentes, que pueden ser llamados motivos. Éstos, a menudo, se pueden repetir muchas veces, formando patrones, como en las artes textiles. Existen importantes ejemplos en el arte occidental como es el caso de las hojas de acanto, ovas y dardos o varios tipos de decoraciones en forma de elementos enrollados Los motivos pueden tener efectos emocionales y ser usados como propaganda. En los filmes, se suelen utilizar motivos visuales para establecer

un modo o estado de ánimo, como en el caso del cine negro. Blade Runner es un filme de ciencia ficción que utiliza con eficacia motivos visuales; su director Ridley Scott utilizó un motivo de parto en una filme anterior, Alien. Por eso si necesitamos retomar algún elemento de un filme debemos cambiar el sentido de la banda sonora que accionó en lo que buscamos, y darle una intencionalidad propia y original a la escena. Es por eso que muchas personas ya saben lo que puede pasar en una escena por la conjugación de la banda sonora junto a la situación que recuerda la escena en otro filme. Para muchos Directores de cine que han trabajado continuamente con un compositor esto solo marca su estilo.

Materiales visuales musicales con fines documentales.

Se define como el uso de materiales visuales musicales con fines documentales, enseñando a manejar dichos materiales y a organizar y extraer debidamente la información contenida en ellos, por tanto, son las conclusiones temáticas extraídas de su análisis, y no su calidad artística, el motivo de estudio de la disciplina. La Musicología obtiene de esta disciplina la información contenida en las diferentes imágenes en las que haya algún tipo de referencia a la música. Su importancia radica en su naturaleza virtual, que puede ayudar a comprender cualquier cultura musical o, incluso, ser la única fuente de documentación existente. Además, puede contribuir significativamente en labores ajenas a la disciplina, tales como aspectos sociales referentes a la música, organología y

técnicas interpretativas, el entorno físico en el que se interpreta un determinado repertorio, etcétera.

Características generales de las melodías

Aún cuando las características mínimas para considerar a una secuencia de sonidos como cadencia se encuentran principalmente en función del contexto cultural del cual provienen, es posible enunciar ciertos elementos de carácter universal. Dichos elementos existen tanto en el objeto musical en sí mismo, como en las relaciones que el objeto llegase a tener con entidades externas. Y éstos dos, en combinación, están reflejados en las características estéticas definidas por los diferentes grupos sociales de manera arbitraria.

La música en el cine como creadora de la unicidad de la obra.

La escritura musical nos es revelada al tiempo y a medida que sucede el desarrollo de la obra musical cada instante es en potencia un momento del porvenir, una proyección en lo desconocido.

El tiempo se inscribe en la dirección de la flecha del tiempo conceptualizada por Ilya Prigogine. El orden que el compositor pone en lugar constituye un sistema abierto, basado tanto en la proporción como en la aleatoriedad, tanto en lo racional como en lo indescriptible. La música crea sus propias reglas de adaptación a la evolución.

Inscrita en el tiempo, la forma musical no puede, por su esencia, compararse a las otras formas artísticas, pictóricas, arquitectónicas u otras. La formalización

musical es de hecho ante todo una puesta en relieve. Forma y estructura son incluso difíciles de distinguir. La intervención de la audición construye, de una parte, una escucha interior en el compositor y, de otra, una escucha activa del oyente. Esta percepción está circunscrita a la duración, lo que permite darle una unidad formal a la obra musical. La unidad es la condición primera, pero no se elabora más que porque hay redundancias, oposiciones, comparaciones, conflictos. La estructuración previa del material por el compositor precede en el tiempo la etapa de la formalización. Es un peldaño metodológico de la creación ya que ella procede a la vez del espíritu y de la poesía. La forma musical revelará entonces en su desarrollo una estructuración de la percepción estética, que puede efectuarse a partir de modelos teóricos o a partir del material mismo,

imponiéndose a las intuiciones inmediatas del compositor.

Lo contemporáneo y la musicalización dentro del cine.

El compositor se enfrenta a un material sonoro rico de su propia expresividad la cual es únicamente llevada a coordinar la necesidad de una formalización de los procesos y la obligación de las relaciones que desbloquean las leyes de la percepción de los estratos informales de lo musical. La relación función y forma no tiene verdaderamente importancia a nivel de una creación que sin cesar toma el riesgo de lo nuevo. Solo la relación entre el material –modelo acústico, transposición musical y la función inducida por naturaleza o por destino proporciona los criterios de una posible integración formal. Crear nuevas organizaciones de las funciones musicales

que se dirigirán menos directamente a la organización jerárquica de la forma desarrollada que al interés del oyente que en ella atrae su recepción, se ha convertido en una nueva noción traducida por la idea de material musical. Todos estos conceptos que dirigen esta búsqueda de una historia de la recepción se han transformado en poco tiempo en conceptos modernos básicos para participar en la evolución de las formas.

Esta integración de un nuevo material ha suscitado una nueva dinámica de búsqueda, basada a la vez en las propiedades intrínsecas y extrínsecas del material, y en las condiciones de la percepción de lo musical. Es decir que ello ha desmultiplicado las características formales del material e incluso los márgenes de maniobra de la representación han aumentado. A la vez nuevo en su visión y en la posibilidad de

su organización, este material interroga a la consciencia artística de los compositores. La poética musical busca hacer corresponder las verdades de la representación con las profundidades de lo imaginario. No puede acomodarse a los límites psicosensoriales, sino que es conducida a invitar a la diversidad de las relaciones mantenidas al interior de lo sonoro, a la construcción de funciones perceptivas nuevas, y musicales.

Alejándose así de la jerarquía polarizada alrededor de la función tonal, y sobrepasando las combinaciones paramétricas del serialismo de los años 1960, una dialéctica de la forma y del fondo, de lo consciente y de lo natural, se está así estableciendo y está destinada a forjar nuevas dimensiones de la representación, a construir una expresión atípica, desprovista de relaciones funcionales estrictas.

En el interior del sonido cinematográfico.

Dentro de la realización audiovisual, el sonido es un campo creativo que, desde la aparición del cine sonoro, va de la mano con la imagen. Abarca todos los elementos que no sean estrictamente música compuesta en un filme: diálogos y efectos sonoros. La creación de una banda sonora tiene las mismas posibilidades creativas que el montaje. Se deben seleccionar sonidos con una función concreta para guiar la percepción de la imagen y la acción.

Normalmente se tiene la sensación de que los actores u objetos que aparecen en las filmes producen el ruido adecuado en el momento adecuado, considerando el sonido como un simple acompañamiento a las imágenes. En cambio, la banda sonora de un filme se construye separada de la banda de imagen y de manera

independiente. Parte de la fuerza de muchas escenas y secuencias se consigue gracias a efectos de sonido que suelen pasar desapercibidos. El sonido es capaz de crear un modo distinto de percibir la imagen y puede condicionar su interpretación, por ejemplo, centrando la atención del espectador en un punto específico y guiándolo a través de la imagen.

El espacio virtual del sonido en el cine
Puede diferenciarse entre ritmo, fidelidad, espacio y tiempo. El sonido ocupa una duración determinada dentro del filme, se puede relacionar con la fuente de una manera más o menos fiel, transmite las cualidades del espacio en el cual se desarrolla la acción y está relacionado con los elementos visuales del lugar que se muestra.

En el ritmo ha de existir una concordancia entre el ritmo del montaje, los movimientos y acciones en cada una de las imágenes y el sonido, compaginando ritmos visuales y auditivos. También se puede jugar con el contraste del ritmo entre la imagen y el sonido para crear efectos inesperados, utilizando la voz en off, combinando diferentes músicas para crear efectos misteriosos. El ritmo a lo largo de un filme puede cambiar constantemente. Mientas la fidelidad hace referencia al grado en el que el sonido es fiel a la imagen que se muestra en pantalla. Tal vez el sonido que se percibe no pertenezca realmente a la fuente que estamos visionando, pero se acepta como verosímil por su credibilidad. Podemos alterar esta fidelidad fundamentalmente para crear efectos cómicos.

El espacio del sonido proviene de una determinada fuente, por tanto, tiene una

dimensión espacial. Si el sonido procede de la fuente que aparece en pantalla, hablamos de un sonido diegético. Si por el contrario procede de una fuente totalmente externa a lo que se nos muestra, estaremos hablando de un sonido no diegético.

El tiempo se puede representar el tiempo de diferentes formas, ya que el tiempo de la banda sonora puede concordar o no con la imagen. Hablamos de un sonido sincrónico cuando este está sincronizado con la imagen y lo oímos a la vez que aparece la fuente sonora que lo produce. Para obtener efectos más imaginativos, se puede utilizar un sonido asincrónico que no case con la imagen.

Los que trabajan para la realización de una buena banda sonora en un filme.

El profesional que realiza el arte del diseño del sonido es denominado diseñador de sonido. El responsable de la toma de sonidos en rodaje es el sonidista que trabaja con uno o varios microfonistas a su cargo. En la postproducción se suman el editor de sonido, Compositor de la música incidental, y los artistas de efectos sonoros y de doblaje, para generar la banda sonora original.

El diseñador de sonido es un profesional se hace cargo del conjunto de músicas y sonidos que acompañarán un filme, una representación teatral, una instalación o una presentación. Así mismo está entre sus funciones la manipulación de los diferentes sonidos y músicas para permitir que se adecúen a las necesidades del proyecto artístico en cuestión.

Entre las tareas de un diseñador de sonido, se encuentran planificar, crear, y

lograr que los sonidos tengan una línea narrativa propia. Al intentar crear un sonido nos encontramos con innumerables posibilidades, desde elementos digitales virtuales, hasta objetos reales grabados. En cuanto a los elementos virtuales nos encontramos con los sintetizadores con los diferentes tipos de síntesis como la aditiva substractiva, granular, etc. todo presentando muchísimas posibilidades de creación, al igual que los elementos grabados, editados, procesados y mezclados.

En la industria cinematográfica de EEUU, se llama Sound Designer al responsable de la planificación y realización de ciertos sonidos específicos de una filme. Walter Murch, fue el primero en ser denominado con este título, por su trabajo en la filme Apocalypse Now de Francis Ford Coppola. En este film fue el responsable del montaje y el trabajo meticuloso aplicado a

la creación de las bandas de sonido, hizo que el director considerara que había aportado tanto al clima y la historia del filme, que no podía ser llamado solo sonidista

En Argentina, el rol de diseñador de sonido es ocupado por el Director de Sonido. Él es el encargado de todo el sonido de un filme, con excepción de la música. Entre las tareas que realiza está la de coordinar el trabajo del Sonidista y Microfonista, los Editores de Diálogos, de Ambientes, de Efectos, la grabación de sonorización y doblajes, así como también la grabación de ambientes adicionales. Finalmente es quien trabaja en conjunto con el operador de mezcla y el director de la filme, decidiendo las cuestiones estéticas, formales, funcionales y espaciales de la filme, sin perder de vista los estándares técnicos requeridos. El diseño sonoro suele ser utilizada para

referirse al acto creativo de sugerir ideas para una obra cinematográfica, televisiva, teatral o multimedia. En esta línea, se suele pensar en el diseñador de sonido, como el creador estético de este elemento narrativo audiovisual.

En el significado de la palabra Diseñador encontraremos que diseñar se refiere a un proceso que implica Programar, Proyectar, Coordinar, Seleccionar y Organizar una serie de factores y elementos con miras a la realización de objetos. Algunos de estos pueden estar destinados a producir comunicación.

Por lo tanto, se puede afirmar que el diseño sonoro es la acción de Programar, Proyectar, Coordinar, Concebir, Seleccionar y Organizar una serie de armados sonoros en función de comunicar una idea, hacer verosímil un espacio virtual y trasmitir determinadas

sensaciones al espectador de un producto audiovisual.

Es preciso resaltar que este proceso, requiere de consideraciones técnicas, funcionales y estéticas para lograr su cometido. Esto significa que si el registro sonoro durante el rodaje no es bueno, no arribaremos a un buen producto final y el diseño habrá fallado. Si el productor no invierte el dinero necesario para realizar el sonido de un filme, el diseño estará limitado. Si en la mezcla final no se entienden los diálogos, el vuelo poético fracasó. Si un filme está técnicamente perfecto, cumple con todos los estándares, pero no logró conmover al espectador o sacudirlo de la butaca, hay algo que se desperdició.

El Diseño Sonoro de un film debe comenzar con la escritura del guión, ser tenido en cuenta por el director a la hora de transponer la historia al guion

cinematográfico, ser cuidado celosamente por el productor y los demás integrantes del equipo de rodaje, comenzar a concretarse en la edición de imagen y concluida por los pos productores de sonido. Todas estas etapas son supervisadas y coordinadas por el director de sonido.

El arte del sonido dentro de la banda sonora.

Resistente en una oposición al cine convencional al representar solo la noción o una relación a una representación completa. Lo anterior puede aplicarse en cualquier campo, en los guiones de los personajes, en las características del reparto o incluso en los objetos a utilizarse dentro de un filme; sin embargo muchos casos de abstracción en el cine se han vuelto comunes en el cine regular. La

abstracción se ha convertido en un hecho común en cualquier películas aunque con el tiempo había caído en desuso la producción de filmes netamente abstractas, para principio de la década de 1990 resurgió una nueva ola de películas abstractos sustentándose en el cine experimental que le ha dado un nuevo desarrollo.

El cine abstracto o experimental comenzó a existir casi al tiempo del cine común. Algunas de las primeras imágenes en movimiento abstracto que han sobrevivido son las producidas por un grupo de artistas alemanes que trabajarían en los primeros años de la década de 1920, este movimiento se denominaría como cine absoluto.

A menudo las abstracciones en el cine buscan cambiar una forma para variar el sentido, aunque llegaran a mostrarse imágenes sin ningún significado obvio en

escena, serían estas las que nos llegarían a dar alguna sensación o representación con algún valor.

Para lograr cualquier tipo de cambio de configuración pueden usarse cambios de iluminación, deformación de escenas u objetos, simbolismos y más recientemente efectos por computadora. En el cine normal, los casos que más comúnmente se plasman son las imágenes con un significado figurativo o simbólico, las transiciones entre imágenes que hacen que sepamos el momento en que una escena ejemplifica una regresión, un sueño, la imaginación o la muerte. Algunas de las prácticas recurrentes en el cine abstracto son las siguientes, no existe una lista del todo correcta ya que cada día se puede innovar en el campo de los filmes abstractos.

La historia de las películas cinematográfica abstractas se mezcla a

menudo con la historia de la música visual. Cuando la música visual que por medios artísticos o computacionales es convertida a su equivalente gráfico artístico, es decir una pintura o mejor dicho una secuencia de pinturas que reconvertida musicalmente obtendría una pieza igual a la original. Por lo anterior podemos deducir que la música visual es difícil de obtener e involucra sentimientos, psicología y avanzados estudios. Muchos críticos han llegado a tildar de falso e imposible poder realizar una representación visual de la música aunque hoy por hoy cada vez se obtienen más resultados.

En las filmes abstractos se han llegado a utilizar piezas musicales, que combinados con efectos visuales pudieran dar la impresión de una combinación musical con alguna historia contada simbólicamente.

Efectos de sonidos que no podemos dejar en el tintero.

Entendamos por reverberación es un fenómeno sonoro producido por la reflexión que consiste en una ligera permanencia del sonido una vez que la fuente original ha dejado de emitirlo.

Cuando recibimos un sonido nos llega desde su emisor a través de dos vías: el sonido directo y el sonido que se ha reflejado en algún obstáculo, como las paredes del recinto. Cuando el sonido reflejado es inteligible por el ser humano como un segundo sonido se denomina eco, pero cuando debido a la forma de la reflexión o al fenómeno de persistencia acústica es percibido como una adición

que modifica el sonido original se denomina reverberación.

Al modificar los sonidos originales, es un parámetro que cuantifica notablemente la acústica de un recinto. Para valorar su intervención en la acústica de una sala se utiliza el tiempo de reverberación. El efecto de la reverberación es más notable en salas grandes y poco absorbentes y menos notable en salas pequeñas y muy absorbentes.

Además del tiempo total, una reverberación se caracteriza por el tiempo de la primera reflexión, que corresponde a lo que tarda el sonido en llegar al oyente después de reflejarse en la pared más cercano un medio más denso. El tiempo de la primera reflexión caracteriza el tamaño aparente de la escena, desde el punto de vista acústico, cuevas, fondos oceánicos tenebrosos y escenas bajo el agua la mayoría de las veces.

Tenemos el llamado color de la reverberación que es un factor importante de la calidad del sonido de una escena. Las diferencias de color o timbre se deben a los distintos factores de absorción de los materiales de recubrimiento de las paredes, techo y suelo, para distintas frecuencias. Las reverberaciones claras o brillantes se producen en escenas recubiertas de materiales que reflejan mejor la región aguda del espectro de frecuencias. Si el sonido reflejado por estas superficies es rico en sonidos de la parte baja del espectro, la reverberación es opaca u oscura. En ambos casos, si el efecto es muy pronunciado, la inteligibilidad de la palabra hablada se ve perjudicada, pues la comprensión del habla depende de las frecuencias medias. Hay que tener cuidado con los diálogos en cuevas y lugares que presentan eco.

En el caso del oído humano, para que sea percibido es necesario que el eco supere la persistencia acústica, en caso contrario el cerebro interpreta el sonido emitido y el reflejado como un mismo sonido. El en cine se compacta con medio más denso o menos denso como el agua y el espacio exterior.

Una de las aplicaciones más frecuentes del eco en el cine es para la cámara lenta. Siempre hay un eco aparejado a un evento que se quiere destacar como clímax en un filme. Un tiro a última hora y el héroe lo esquiva, un submarino y su famoso bip que va la batalla o espionaje, cuevas con bichos de ciencia ficción, explosiones, etc.

Elementos de sonidos explosivos para los eventos catastróficos en el Cine.

Cuando aparecen situaciones catastróficas comienza la liberación simultánea de energía calórica, lumínica y sonora con elementos físicos o mecánicos, electromagnéticos o neumáticos. También pueden ser de composición de químicos de reacciones de cinética rápida.

Una explosión al consistir en una liberación brusca de energía produce un aumento de la energía cinética local de las moléculas cercanas al centro de la explosión, eso comporta una diferencia de temperatura y por tanto una dilatación expansiva. Esa dilatación expansiva es la causa de las ondas de presión u onda expansiva en los alrededores donde se produce la explosión. Las explosiones se pueden categorizar como deflagración según si las ondas son subsónicas y detonaciones si son supersónicas. Estas velocidades deben considerarse respecto del medio de propagación. El efecto

destructivo de una explosión es precisamente por la potencia de la detonación que produce ondas de choque o diferencias de presión subyacentes de duración muy corta, extremadamente bruscas.

En el cine para describir explosiones visualmente los filmes de hoy, la mayoría, presentan hasta siete tomas consecutivas en pocos segundos terminando en la destrucción total de lo que se pretende exponer. Hay que tener en cuenta que para que el espectador perciba la realidad de la explosión con el sonido, hace falta ver los materiales que existen el área del evento y cual podemos destacar.

En la película Back to the Future Part III, al final cuando marty logra regresar a través de la línea ferroviaria, la locomotora cae al barranco y se puede percibir cuan explota los sonidos del vapor escapando por encima de las explosiones que dan apariencias metálicas mezclados con rocas y tierras. Eso es un buen ejemplo a

la hora de hacer creíble un evento que aparentemente puede ser secundario y aquí toma un carácter dramático. Si hubiera salido mal el experimento el intento de Marty por regresar, la detonación de la locomotora nos da un avance de lo que hubiera sucedido.

La banda sonora nos daría para hacer miles de libros para comprenderla pero si usted compartiera sus sentimientos junto al film que te propone disfrutará mucho de una buena película cinematográfica.

www.ingramcontent.com/pod-product-compliance
Lightning Source LLC
Chambersburg PA
CBHW032007170526
45157CB00002B/580